Barcelona
communicates

ACTAR

Barcelona knows, as few other cities in the world, how to combine tradition and the avant-garde, design and modernity. That is a large part of the reason why it captivates those who visit it and those who decide to live in it.

At the same time, Barcelona has begun to strike out resolutely on the path of new technologies and innovation and aspires to becoming a reference point in regard to brand communication. The city's style, which pervades every aspect of it, can also be seen in the way we communicate with our inhabitants.

This book presents the work Barcelona City Council has carried out over the past four years in the communication sphere. It is a compendium of experiences of shared involvement blending creativity and imagination.

Barcelona City Council is one of the few public institutions to have established practical, accessible, free-flowing communication with its citizens. Which is exactly what you would expect: city is synonymous with sharing. And in Barcelona we have made this premise one of our main guidelines. The public space and projects for the future are part of a common goal: everyone helping to make the city day by day a better place.

This publication provides a graphic history of a diverse, caring, festive and dynamic city. The city we are building is determined to enter the 21st century more friendly, more enterprising and with more opportunities for everyone than ever before.

Joan Clos
Mayor of Barcelona

More than ever, we want to communicate well

In the sixties and seventies, Barcelona comes up with its design for a contemporary, democratic and lively city. It is the city, open and welcoming, of cultural, social and political initiatives –the city of the *gauche divine*, of the boom in Spanish- American literature, of newspapers and magazines, of movements against the dictatorship, of the splendour of neighbourhood community organizations, of top design, of theatre and music, of the emerging communication agencies. But not until the arrival of the first democratic Town Council, at the end of '79, does Barcelona's great dream of becoming a significant influence in Spain and Europe get off the ground institutionally. Then hopes begin to rise.

From a hopeless dream to a city that's going places

We set the foundation, and soon, in the complex world and the economic crisis of the mid-eighties, rises the first voice of alarm: *The Titanic is sinking!* Provocative, lucid, Félix de Azúa writes a double-bladed article recognizing the great potential of the new Barcelona, but warning that we're already sinking. Like the Titanic's, the new Barcelona project was ambitious. Furthermore, once barely on its way to progress, the resources began to grow scarce. The necessities and challenges were great, but the hopes and desires were immense.

We reacted. The road would be long, but the map had been traced with an expert hand. The first major opportunity was in '92, the Barcelona Olympic Games was just what we'd been waiting for. But it was a long way off and we needed to communicate the fact that we were making headway.

Josep Maria Serra Martí, pleasantly remembered first deputy mayor, took charge of communicating the kind of city that we wanted and that we were building, little by little, unstoppable, also, often at good speed. He created the first municipal Department of Communication with a small team and a great deal of enthusiasm.

The first decision worked and set the itinerary: "How do the most successful companies communicate? Let's learn from them." And we also took risks. These are, in brief, the two main approaches for the first municipal communication with the public. Maragall was the mayor who backed it, who put life into it.

We took the dive and opted to work with the best agen-cies in Barcelona, the most innovative and inter-nationally awarded such as Bassat, Contrapunto, J. Walter Thompson's, RCP, and Tandem, and consulting firms such as Marketing Systems and Staff Consultants, to create the image of the city, of a Barcelona with a future.

From the beginning, we opted for creative campaigns to assure ourselves that we were really communicating with the public in their language, from the perspective of their needs, for the city they desired, and which gradually was being designed, neighbourhood by neighbourhood, service by service.

We were going places.

A style with the Barcelona image

We clearly understood that municipal communication was not something exclusively for the Communication Department. It was the whole Town Council who make connections with Barcelona.

To this end, an image commission was created in which Serra Martí, Lali Vintró, Joan Clos, Raimon Martínez Fraile, Joan Torres, and others, all councillors, and all with a vision toward the future, took part. They gave opinions about and reached agreements on the communication. They met weekly to make proposals and to arrange what services were communicated from the Town Council. These meetings ended up increasing their lists of services needed to be able to attend to the diversity of the public's needs and challenges efficiently and effectively. They were a team of councillors and professionals in permanent dialogue with the people and with agencies, people in creative professions and the communication media.

With a style defined by liberty, we worked with those who presented us with the best proposals. Boldness was at the forefront. In a time when communication was *vile propaganda* and marketing *a pagan sin* we opted for both. Excitement was the mood; every element of our operation seemed new-born, full of good news. And it showed in the people – pleased with and proud of the emerging Barcelona.

From the memorable splendour of the Olympic Games to the new century

Reaching our target was not easy, as conditions were not always so favourable; the city's candidacy to be part of the network of cities of the world was a big bet to take on. Quite a few had doubts. With the Olympic nomination, the city went wild! We went into a sprint. We would complete this Barcelona both for the city where we wanted to live and for the Olympic Games.

The whole *Barcelona més que mai* (Barcelona now more than ever) campaign prepared, pushed, joined and celebrated this movement. We attained our goal. We attained it together. More than ever, Barcelona was the city where the people wanted to live. More than ever, the city was vibrating, renewing itself, it was becoming a shared space.

Later, the economic crisis was back again, but in spite of it, we came out better than other cities.

A period of reflection arrived. After the city's crazy race for the Games, there was a time to live and enjoy, in a more relaxed way, what had been accomplished.

And since then, we have continued to bet on the people's active pride, by putting a high priority on design as a way to feel and build the city, and by continuing to communicate diverse services for the city from and with everybody, always in touch with the people.

Right up to today. Without stopping. Without taking a breath. Innovating. Listening. Proposing. Today we are thinking and communicating not through campaigns, not through logos and slogans. Barcelona now has its own image. And this is what we communicate.

This is our story, one we feel good about, a story of municipal, public communication, communication with the people, communication that has always aimed to be the best communication possible.

The Barcelona image: 2000-2003

Today the best communication is through the image. Here we are. With the new mayor, Joan Clos, the Barcelona Town Council has laid out its vision and mission for the present city, open to the future.

Meanwhile, the office of the Director of Corporative Communication and Quality has been reflecting on how to be able to synthesize this vision and mission within the image which will be the central idea around which we think and propose all the municipal communication, because it is the worthwhile concept the government team believes in, in harmony with the people, for the most enterprising Barcelona.

In 2000, we began to communicate this value bluntly, daringly, in dialogue with the people, agencies and creative sectors in the city. In 2003, this communication is already an established story that we're telling here. We're explaining why we chose image communication and we're showing how we did it. This is not the end. This book is only a brief pause in the process. Its goal is to share this information with other municipalities, with all the public administration, with associations for the public, with communication agencies and the creative sector, and with students, and which we have written for the collaborative communication that the Town Council and the public want and value.

Through all these years we have tried to communicate Barcelona more than ever and we've come up with this communication slogan with the Barcelona style: *Fem-ho, B!* (Let's Do it right)*

Enric Casas
Director of Corporative Communication and Quality

* <u>B</u> = right: in Catalan the letter B and *bé*, which means right or well, have the same pronunciation.

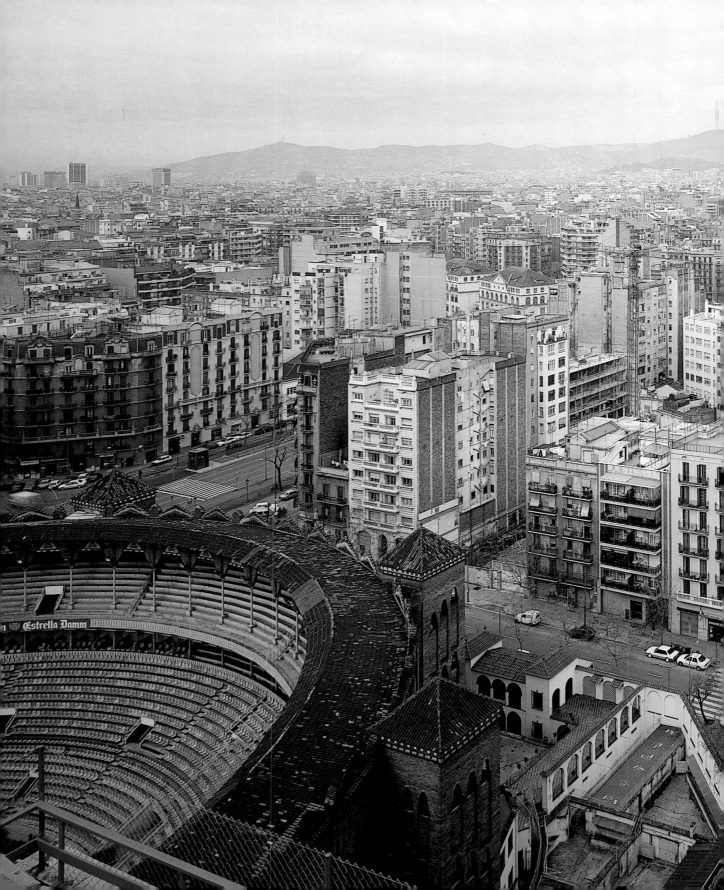

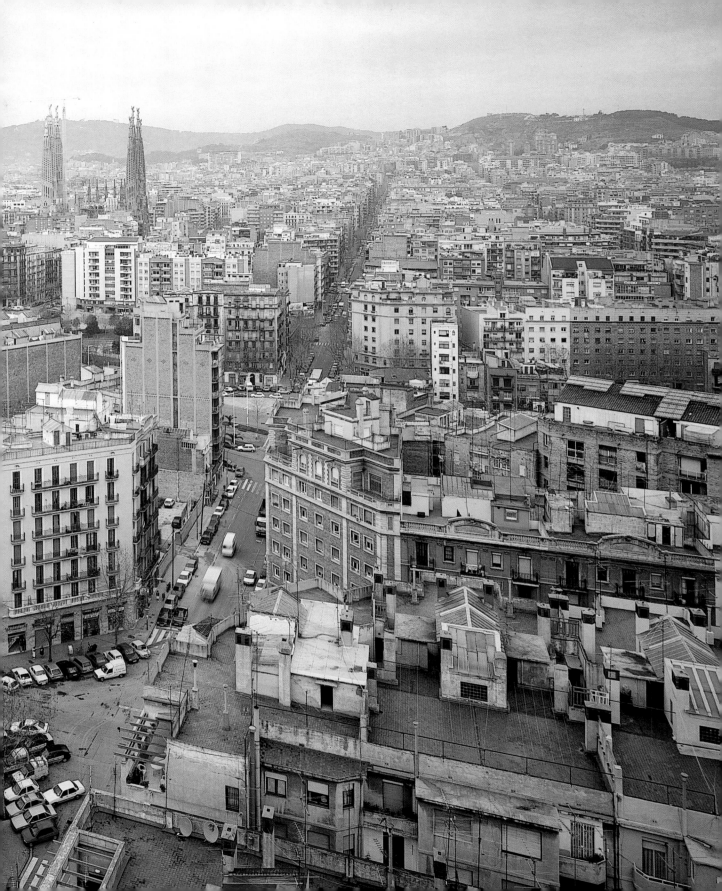

Barcelona more than ever
-That was the cry that awoke Barcelonans
and enamoured them of their city once
again.

Barcelona más que nunca
-Fue el grito que despertó a los
ciudadanos y los enamoró una vez más
de la ciudad.

We are a public image valued by the people

One of the greats in communication creativity hit it right on the head: *Barcelona is more than a city, it's an image.* On the communication team of the Barcelona Town Council we intuited this whole idea of the public image in the eighties. *Barcelona, more than ever, (Barcelona més que mai)* was the cry that woke the people up, making them fall in love with the city all over again, in continued improvements for the Olympic Games. The slogan was tremendously popular. Rather than an image, it was a quasi-image, a catchy slogan that served as an image, as a signature on all communication. The people internalised it; they turned it into the city's cheer of pride. *Més que mai* was the big dream that culminated in the total success of the '92 Olympic Games.

But the image is more. It is not only an internalised repeated slogan, it is a way of being and a way of communicating globally. It's a civic value that stamps character into what it does and how it does it. Therefore, when we think about communication in those years, every communication was important in itself, very graphic, but each one carried the stamp of continuity, *Barcelona més que mai* and the municipal logo. Today, that is not enough. The image is more.

The image is the municipality

What is it? How do we think about it? How do we build it? These were the questions and presumptions of the communication team in 2000. Having re-thought and reorganised the municipality as an organization at the end of 1999 (the elections were in May), at the beginning of 2000, the office of the Director of Corporative Communication erupted.

We wanted to go farther. We were eager to find a designer style of municipal communication, in tune with the best images of today. Our first affirmation was clear: the image is the municipality. The image is how the municipality thinks and proposes to brand the city in the next four years. And then, it is what establishes, what organises not only municipal communication, centres and gives impulse to the whole municipality, and secures its results. Moreover, the image of the municipality, in Barcelona, is a hybrid image. The complicity between the city and the municipality are such, since the democracy in 1979, that it is impossible to cut these relations with a scalpel. For that reason, to affirm that Barcelona is an image is the same as highlighting the fact that this image has its own motor, its proposal power, and that it pushes, in motivation and leadership, in rising value, the Barcelona Town Council image. The year 2000 was a year of interchanging experiences, studies, tests and trials, consulting and work for the Barcelona image.

The following are image questions we posed

Municipal governments arrive at the municipality with a more or less clear electoral platform that the people have voted for. They often get into office and they almost forget the platform they stand for. They start to lay out big plans that usually end up with an incredibly long list of projects. We were convinced in 2000, that the voters wanted something more, that they didn't just want a list of projects or nice proposals anymore. They wanted and asked for, longed for, a proposal, a neat lifestyle proposal that they could figure out, like a puzzle, of projects and services. Therefore, we proposed establishing in a few clear, blunt, easily understood words, to express what was and what would be essential, indispensable for the city, for the lifestyle of the people of today and of tomorrow, the city government, with clear precision, and striking up-to-dateness.

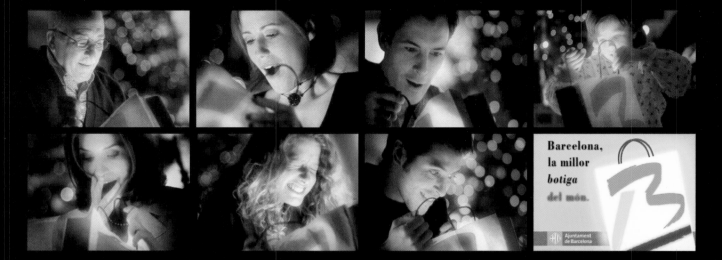

Barcelona,
la millor
botiga
del món.

Ajuntament
de Barcelona

Barcelona, the best shop in the world
–The best excitement... the best wish... the best smile... the best gift...
the best surprise.... the best promotion.
–Barcelona's 35,000 shopping establishments wish you the best Christmas.
Barcelona, the best shop in the world.

Barcelona, la mejor tienda del mundo
–La mejor ilusión... el mejor deseo... la mejor sonrisa... el mejor regalo...
la mejor sorpresa.... la mejor promoción.
–Los 35.000 comercios de Barcelona te desean la mejor Navidad. Barcelona,
la mejor tienda del mundo.

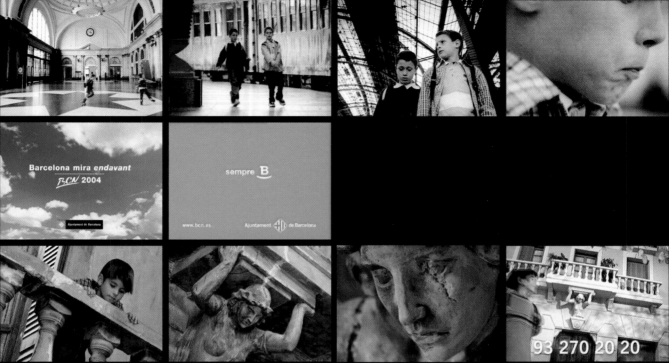

Barcelona gets a facelift
-If you give your building a facelift, you'll also be making it safer. The "BCN Posa't guapa" programme is already 13 years old.

Barcelona se pone guapa
-Si pones guapa tu casa, también la harás más segura. BCN Ponte guapa ya tiene 13 años.

It is, in other words, a value.
This and only this. The image is not a long discourse, a handful of good intentions and wills, a brilliant phrase, a pretty slogan. The image is a unique, indispensable, up-to-date, strategic, totally humane value and an opportunity which the people's city urgently needs both today and tomorrow. Thus, the image is a useful, vital idea. It is ethics in action for the common city. It's a well-thought-out value proposed for the city we have and we love. Furthermore, it's a public value, a common value for everyone and with everyone. A value formulated under the umbrella of the electoral program from listening to the city and its diverse residents with absolute attention and openness. A response value, accurate, attainable in the present and future, indispensable, nuclear, basic. It's the motivation point necessary to transform it into the life of the people. It is not a fetish, a straight-jacket. It's a start-up point and, at the same time, the end of the line. It is a compass. It is a concrete and suggestive value, open and up-to-date, never stopping. A proposed value, an invitation which stirs up affectability, which is implicated in the building and support of an enterprising, cultured, radically democratic, unified city, that pictures hope on the horizon. A value of virtue that we may behave better, to live better, living together, always in relation to each other.

A value of commitment. Paul Valéry warned that *what is done without effort is done without us*. This is a value that requires energetic, rigorous effort on the part of the whole government team, on the part of all the municipal workers, and which cannot transform itself into a city life without the explicit and steady collaboration of the people and of their associative and business organisations, without this interrelation, the democratic relation of proximity between the government and municipal organisation and the people and public organisations. The image value synthesises the vision and the mission of the municipal organisation of the government team. Vision: the future, the splendid horizon of better life which is designed and proposed. Mission: of this immediate future, the next four years. And this, condensed and full of feeling and life is the image value. A clear concept of a better life for the people and the city. The optimum, hoped for, consensual life that is and will be the nucleus, the message, the proposal of all the municipal communication.

The image as a value is the message of all the communication.
In our work sessions, we made more things clear. We understood that municipal communication does not invent anything. It doesn't create anything. Its creativity, innovation, genius and intelligence is limited to seeing that the image/value gets to all the people in an understandable, exciting and convincing way, by repeating it, by giving it in segments, turning it around, presenting with nuances and public precision, drawing attention until it forms part of the scenery, part of daily life and of what the people think and do. Until they understand that the city, that the people's public and private life that they want intensely is within what the municipality is proposing, in its image, and they place it among the most important things of their lives.

Capture their attention. The image surprises you. You take it to you like something that belongs to you, something you were looking for, something you desired. It gets inside you. You understand it quickly. It needs no explanation.

It makes its mark on you. It comes to mind.

You remember it. *"Great! How great they are, how intelligent!"* nestles in your heart. The citizen thinks s/he has thought it up, that it is his/her thing, something that belongs to his/her people, house, tribe. It fills his/her mind. It's his/her project. It's his/hers. And shared. The person says: *"They're mine!"* Every good municipal image is exciting, high voltage, emotional, a spark to the sensitive, to the skin, to the people. To most hyperactive municipalities, to work from and for the people's emotions is the quest. They have to make the jump: emotion is not reason's little sister. Today the people want, first, to be excited. Later, they understand. *"Those folks at the municipality are great!"*

It's a promise. It is like this because the nuclear value, unique, indispensable, different, that the municipal image brings is a sure promise of a better life, an astonishing life, splendid: the horizon of hope. *"It's what I need, finally, it is what's right for us."*

Stir up confidence. In the motivational response: complicity. Loyalty. Implication. Understanding. *"With this municipality, everything!"* And one becomes a fan of the municipal personnel.

For everybody. All the people. I insist. The value proposal must enthuse, must be easily understood and assumable for all the people, because it is a common city value.

In other words, to be more precise, the image as a value must be:

1_ **Simple:** nothing Baroque or over-the-top, please.
2_ **Direct:** to the heart, bluntly emotional.
3_ **Suggestive:** inciting, exciting, moving, set into motion
4_ **Vital:** *Life is fluttering with more force in my life and in the life of the city.*
5_ **Memorable:** It is among the three top images or values the majority of people opt for, without thinking, automatically.

Every municipal image or value asks for (and we must get it straight):

a_ **Time to back it up.** A good year, at least, to make it familiar. After that, maintenance. And increase it, reinforce it. No time to waste: four years flies by.
b_ **It's difficult to assess.** But we must know how well it is accepted by the public. Here, extremely reliable surveys. And decision based on the results – whatever they are.
c_ **It is vulnerable.** What is promised in the image must be fulfilled in the services. Absolutely no concessions to mediocrity. A glaring error, furthermore, destroys it: the public loses its confidence.
d_ **It's difficult to get it back.** Especially the public. The people are taken in by all the worst opinions: *"All governments are the same!"* Here a crisis cabinet needs to move in with a lot of assurance, transparency and imagination.

e_ Innovation. A value, furthermore, that changes because the city is renewing itself, that doesn't repeat *"with everybody and for everybody"*, which has become so empty of feeling for being worn-out and stereotyped. It's necessary to take risks, to be daring. We must propose something up-to-date, what is being done and will be done, by choosing the exact value, with the appropriate expression.

The Barcelona Model in communication starts here.

The Town Council of Barcelona, through the Department of Communication, has, therefore, had all this in mind in order to establish the image of the city government for Barcelona 1999-2003. This is the document the image came out of in its executive summary. We present it as a reference of a style of working. It is the foundation stone for the Barcelona Mode in municipal communication, the work of a team in an atmosphere of the public.

Where we are. Barcelona is, and wants to be, in the first division of the league of best European and world cities.

What we want. Not only to stay in the league: we want to stay among the top cities that count because they're the ones that offer more opportunities.

Who we'll accomplish it with. We'll only win this league with a team that has initiative and complicity, formed of members of the Town Council, the public and its diverse businesses and associations.

How we'll do it. We'll give priority to two main work approaches:

1_ Daily continual quality.

Tackling proprietarily and immediately: city cleaning, traffic and security. Always assuring a city in top shape: constant maintenance of the city.

2_ A future with sure challenges.

Now giving priority to some strategic projects: 22@bcn or technological neighbourhood for the new economy, urbanization of the last section on Diagonal, the high-speed train, Forum 2004. At the end of 2002: presenting the city with a coherent project of a more global future.

With our style.

1_ Quality of life – we want for everyone.

2_ Social integration is the tool with which we build the city, from all the differences, as a common home.

3_ Urban improvements are in every corner of the city where they are needed: we take care of and defend public space.

4_ We want to accomplish all this through dialogue and collaboration with the people.

5_ We upgrade the services so that they meet the concerns of the people.

6_ The new economy, information technology and empowering the people are primary areas of focus.

7_ The policy is daily strategic building of the city with the people.

The Barcelona value: the heart of the model

This was the main approach used to identify the municipal image for today and tomorrow. After long work sessions, the key value, the chosen image value, approved by the government team, condensed, is defined in this fitting concept of a municipal image: *always working with the people for a city of daily comfort and a secure future.* As a synthetic value positional image: *working in complicity.* The tremendously people-oriented image: *We want to do it all – ALL – with the people. With their involvement. Because only in that way, civically, is it possible to manage the splendid daily activity of the city for the key issues that concern the people now: cleanliness, traffic, and safety; and only with them and with their organizations can we create a future of opportunities that push for a Barcelona in the economic, social and cultural forefront.* It has been a long road getting here, full of debate, full of listening to different opinions and ideas. In fact, this image concept of organizational positioning and communicative value is the mature result of the communication team's working together for more than a decade, communicating, setting up our own municipal communication model.

Let's do it together, let's do it right

We work with this value, people-orientedness, in a city that relates, in the network of organizations and people led by a municipality, to give it a more communicative dimension, until we manage to change it into a message/ communicative value, into the image message for the four years of the municipal government: *Let's do it together, let's do it right.. Let's all do it right.* Because Barcelona, its daily life and its future belong to us all. Together. And we can't fail. We can't do it more-or-less, average. We can only do it right. And do it in a style that is right for Barcelona. To do it right means, in terms of communication, that we are improving Barcelona in all that we propose in communication and all that we do in services, that we're pleased with the daily operation, and that it centres our energy, that we are designing the future with enthusiasm, that we are for initiative and innovation, that we are going to do everything with the involvement of the people and their diverse organizations. In every communication, as a whole, the people will understand, internalise, vibrate and support the value, the municipal image that proposes:

Let's all build and maintain the city
Quality in daily life and in future projects
We opt for a city of involved people, a city that is innovating, challenging, has its own style, comfortable, and open
We love being on top.

Let's do it <u>B</u>: the image value

This value of complicity, in the continuing building of the city between the Town Council and the people is concentrated and takes on its final shape from the combined work of the

22

Barcelona, capital de Catalunya, us dóna la benvinguda.

Publicis Casadevall Pedreño & PRG, S.A.

Department of Communication and the most creative agencies in Barcelona. The result is the proposal of a concise image value, clear and implicative: *Let's do it, B*. The B in the Spanish word *bien*, which means well or right, is implied along with the B for the Barcelona we love. The underlined B also reminds us of a smile of complicity: it's in the Barcelona of our today, that we must do it B (right). To live B (well, right) now, daily. And prepare B the future together.

We likewise went for a sea colour: a rare blue, a blue of the sea and of the sky. Of Bar-cel-ona: cel (Catalan) = sky and ona (Catalan) = wave. As for our communication outlook, we already had it in our heads that the simple B already clearly implied the *"Let's do it"*, that it would become the image value of the city of Barcelona. We had our image value. We could start to communicate.

Let's insistently involve the people

We threw ourselves into it with the first very civic campaign that dealt with the key problems that concerned the people: cleanliness and traffic. We were on television all the time. Every publicity spot was very neat, very public behaviour-oriented, very much focused on valuing the community life of the city, explaining and implying things in the image value: for the city that we love, *Fem-ho bé (Let's do it, B)* was always the last image in the spot that was seen on the screen. The spot became a graphic for the newspapers and public elements of communication in the streets and squares. All of them stamped with the image value: *let's do it, B*. We were insistent. We repeated it. Once the image value was internalised, we became bolder: this *let's do it, B* – let's build and maintain the city ideally, together – that the B by itself already communicated, we used more specifically in some questions that were key for the today and tomorrow of Barcelona. We began to add to the B whatever we needed to do B (right).

> *B innovation*
> *B solidarity*
> *B culture*
> *B education*
> *B participation*
> *B diversity*
> *B technology*
> *B future*

Focusing this B of *Fem-ho bé*, in many areas caused the idea to remain as a specific image value in different ranks of basic services for the city of 'Bienvivir' (good living): culture, social support, education, health, and city planning.

We also strengthened public pride, love for being in and sharing the city, the Barcelona of everyone and with everyone.

> *always B*
> *the Barcelona so B (nice)*
> *how B (nice) Barcelona*

The image internalised personally and publicly

We want this <u>B</u>, which means the nuclear value from which <u>B</u>arcelona advances, to be built as a top city in personal and common life and to make an impression on the people. In a friendly way. Quickly. An image value which is not internalised, not felt, not experienced, not exciting, not shared, not enthusiastic, not hoped for is a weak image, a pretty doodle, a dispensable proposal. The work panorama of all the *let's do it <u>B</u>* communication is all the people of Barcelona, full of diversity. Our first project was very intense: listening, finding out how the people learned about things, understood, accepted, got involved in the image value, in order to propose, other compatible spots, expand on what we needed to do <u>B</u>. It's a tense job, a job of listening and answering, a permanent dialogue. Always moving ahead.

Seven objectives of the Barcelona Model

To get to all the people, we needed to get the whole organization to communicate from this image value. In the Barcelona Model, we established seven work objectives for global corporative communication. Here is our statement of purpose: **lay out a work style**.

1_ **Take the initiative:** we're not being towed.
2_ **Create synergy:** we have a global strategy.
3_ **Respond to the public's interests:** we improve their daily lives and we have a future plan.
4_ **Present a new image, a new municipal deed:** more involvement with the people.
5_ **Elaborate global discourse on a strong city:** a vision that excites.
6_ **Have the mayor at the head of everything we do:** institutional centralization.
7_ **Reach the public with clarity and directness:** constant communication and continuing campaigns.

We present the objectives because the image value is not an isolated decision in communication: it is part of a global strategy to communicate better with the people.
Global: we can have an image value and be amazingly passive. We can have an image value but only use it in specific campaigns, while all the organization communicate however they wish. We can have an image value but which does not respond to the real city and to what we want, or which doesn't brand the whole municipal image.
We set our goal to get the image value to be the municipality in action. In public action. In every one of the seven objectives, through the image, we worked with concrete proposals with visible results.

A decision-making briefing

Where do we start from, however, to end up with an image value? From a clear, well-worked basic document elaborated with various materials: election program, strategic work approaches, speeches by the mayor, conversations with the mayor and the municipal director, listening to

needs and concerns, challenges and observations of the people and their associations and business and other organizations, style and state of the city, other former city trademarks. A briefing to take decisions with clear proposals. Without fancy ornamentation.

Minimal - Direct to the heart of the issue to convincingly define the image value: the government message.

Real/evaluated - That starts from the municipal government and from the needs / challenges of the city: we work at the intersection.

Creative/innovated - We didn't go with the first proposal, the easiest, with what other municipalities were already doing. That doesn't work. The city was asking us for more. We worked with creative people, innovative, involved. People from outside the organization? Welcome! We created, for the image, an open team.

Agreed upon - The image, the image value, we didn't put into circulation as a novelty: *come, find out about it, cheer for it.* We compared it, tried it, tested it with diverse public groups. We listened to them. We wrote down their suggestions. Overall, they thought it was appropriate, up-to-date, and had a future.

Obligatory - Once the image value is decided upon, it is to be used by all the municipal organization. Here, especially, it is important how we introduced it, how we got it to all the municipal teams. There is only one way: motivation and involvement of the whole organization, all the people. And a standard that is very clear and easy to apply, never with impositions, always by convincing.

The municipal image is a mix
The shield, isn't that the image of the municipality? Yes. And no. The image, in the municipal organization is a mix. It is a total. It's a hybrid. It was a discovery.

In the municipal organizations the image is different from the way it is presented in a company, where the logo, the shield is the nuclear image value.

Quadrennial Public value/idea of government The value, the direct message, clearly up-to-date and future-minded, clear and stimulating promise, proposed by the government team in its quadrennial task, conforms in 51% of the image of the municipal organization, because it is what the municipality is now and will make a city proposal, a people proposal filled with present and future improvements.

The shield, the city seal, is the corporative signature. It gives continuity. Fortunately, in municipal organizations, the fact is that the shield is historical: it is memory. It says: *we have a long city tradition and we're going to continue it.* It is wonderful, but it is not enough. And it has one big problem: the people do not understand what it proposes, what it says. Only historians know. But it is a signature. On a letter, the signature is very important. But the message, the proposed value, is fundamental, indispensable. The Barcelona Town Council + the shield is

25% of it. In recent years, the shield plus the name of the municipality, and the slogan, had become the logo that signed everything. It was good, but now it is not enough.

Up-to-date symbol – It is the mark, the graphic design, the cheer, what gets inside us, what we internalise, what concentrates the value, the message, into a visual design, rapidly identifiable in the present storm of symbols and images. It is the <u>B</u>. It's the 15%.

The differentiated style – It is the last 9%: colours, graphics, writing fonts, contemporaneity. In other words, design. This 9% which often tips the scales of attention, of involvement. Here we wanted to be absolutely contemporaneous.

The whole package is our public government, municipal image for the city that we are building, sharing. Value: let's do it <u>B</u>ien (right). Action, involvement, sharing… : the city shield, recently remodelled: always the same and in all communications, in permanent places. Symbol: <u>B</u> for <u>B</u>é (right, well) and for <u>B</u>arcelona, always <u>B</u>ona (good). Style: up-to-date, agile, cheerful, direct, memorable, innovative.

Why the mix

Why is it like this? In so many words..

Because every four years (time flies) the people want, need the city tradition, preserved and sustained in the municipal shield, to be renewed, to respond, directly and securely to the present and future needs and challenges. They don't want more of the same, which is like going backwards. Inexorably. They are not only for continuity. It is paralysis. More of the same means less shared city humanity.

They want what is proposed to re-enchant their lives with security, situate them in the orbit of cities with clear options of a qualified, enterprising future through a timely value, idea, or message with a challenge, shared, with new explicit possibilities for a more and more civil standard of living.

The people don't want pretty phrases, overly evocative slogans, propaganda, and populism. Not now, not any more. They want the present values in the image focused on a true present, a qualified and secure future: facts. And public-related facts: personal and for the city. They are for the implied challenges, for hope. Deep down, the people are looking for, in a quadrennial image value, security: *with this value we will live better and the future looks brighter.*

Companies don't have this problem. Their images are not medieval like Barcelona's. The four-striped flag with the red cross, in feudal times of continual wars, of protecting your territory, of militant Christianity, had a meaning, a clear and stimulating value, today only to be remembered, at best. Fundamental, then and today, for the city and its town council. But not as an up-to-date 21st century design for a city and municipal government organization. The secret of the municipal image is in joining present and future with past and tradition. In other words, always classical and contemporary.

The elements of the mix.
For the design of all the elements of the mix of the image we kept in mind:
Less is more: concentration of sharp meanings, no grandiloquence. No fancy borders, nor Gothic letters. We're rational.
Exquisite - And at the same time, tremendously sensual, a word and an attitude prohibited in a great many municipalities where officialism rules – marble, cold. That is anti-communication. It is dust, bureaucracy. We went for feeling. To move, to involve, to create.
More effective and affective – In communication, we need to be able to convince the heart, as well as, to reason, in this order.

Municipal communication, all of it, starts with this will: *in the principles of all municipalities there is the action, the word, communication, value for what is civic, the pleasure of contact and complicity, constant relational connexion with all the people for the city and a better civic life.* All communication with the people, therefore, is three-fold: constant relational action, value and trend words in the building of city life, and love. Love, even though it may sound strange. Love, in communication, is synonymous with feeling, understanding, involving. All municipal communication means listening to and free relation with the people. All municipal communication is public communication and building. Shared public vibration, fusion, with heroic might: optimum life engine. Intimate and communal, exciting, intelligently felt, perceived. The people's answer, then, can only be one: *we love it!* Amazing familiarity, confidence, confirmation of a better common and personal life.

Constants in the municipal image.
We had a look at the images considered to be the best on the market today. We studied them. We shared them. And we took away some conclusions in order to establish, once and for all, our municipal image.
Boldness – We wanted to propose present values and options for a city that is on the threshold. We invited the people to take a qualitative leap into democracy, into solidarity, into living together, into civility, into cohesion, into education, into feeling, into an economy for everyone.
Difference – We didn't want to copy, but we were aware of what goes on in making an image. Trends - to learn from, to be on top of things. But we wanted to be ourselves: different for the city that we want to be different. Better. Super. Referential. With exciting humanity.
Future – We emphasized a secure future. The people, today even more, are worried. They are afraid of losing opportunities for a better life. The world is changing at an accelerated pace. And this is experienced, locally and personally, with concern. The municipal image is a guarantee of open and skilled times: it creates them.
People's pact – The municipal image is public; it is shared. From the beginning, from its conception, in its presentation and development, it sums up, it gathers, it pulls together the

feeling of the people and associative and corporate organizations. It is the meeting point and agreed-upon starting point. It is a shared aim: mutually longed for, and attained.

Organizational memory – The city is both history and future. It's filled with alternatives and life experiences. Even though we need to reinvent the municipal image every four years to emphasize the ancient city we are facilitating, giving new birth to, this image must fit properly into the memory path of the city that is always advancing. Every city is always freedom, openness, but with a trace of continuity.

Constance – The image can't highlight some communications and not others. Huge in some, tiny in others. It is in all of them: signing them. Giving them reference. Establishing their style, their image. No department or area can create its own. We are a single municipal organization. A few departments, very few, can aspire to a sub-image, at the most.

Sum – The image sums up how much better we are, how much better we are doing and will do for the city. In big municipal organizations, like the one in Barcelona, this sum is more difficult to reach, because what we offer, our services, are of a surprising diversity. We have to add it all up.

Electoral promise – In every nested market, an electoral promise: *We are able to do this for the city. And we will continue with proposals even more interesting. Because we know what comes after.* Some municipalities don't think of themselves as a building and sustaining public image of the city. They see themselves as machines working to win the next elections. Their communication structures itself and gets its ideas from that. And for that. The people look at them in fright: *we have a party of some politicians who only want to perpetuate themselves.* Their end is bound to come. They survive a couple of elections, at the most. Then they send them packing, the party that they had supported. A machine that takes advantage of the city doesn't invigorate; it doesn't raise the living standard for and with everybody. That's not us.

An image, yes, and services too – That is the municipal answer to the contemporary challenge of Nike. We want to be with the people. And we're going to be with them from a proposal of clear present value, essential for the creation, development and growth of the city. A value, therefore, that is agreed upon and indispensable. But we won't limit ourselves to proposing it insistently and coherently. We will transform it into the life of the shared city, through all the public services, which are not going to decrease: the ones necessary to transmute the value into splendid public life.

Evolution of the Barcelona Model

Images evolve. Public ones even more, because they are directed at a common city made up of groups of diverse inhabitants, and often with opposing interests, in rapid evolution, with changing expectations. Because reality changes in the city, in the world, in their lives. Nothing, today, is permanent. We are in restless times. Good times where the people want a better and better standard of living. They all want it. They want it now.

In the Barcelona *let's do it, B* image, the evolution is clear. The image is evolutionary because

the worries, interests, desires, perceptions and public results change. The image changes on its axis: while still the same, it reflects varied realities, challenges and necessities that the public underline, that worry them. They ask for solutions, proposals, municipal answers.

January 2000 – The image puts an accent on doing it well and together, in achieving and maintaining a clean city, with comfortable and safe movement of traffic. It is the year of communication for a good daily life. It is the key year, the strong year in communication to lay the image on the people, to convert it into the corner stone of government action. A municipal government, a municipality with the people which proposes civic action of the people and the government for a better city: together we will work <u>B</u>é (well) for the Barcelona we want, we need, that appeals to us, for the Barcelona that is coming that is evolving.

May 2001 – The image is developed toward pampering the people and the standard of living in a few main concrete, strategic themes.

September 2002 – The image puts the accent on a Barcelona that is working because the people, its people experience it, use it, love it.

January 2003 – We presented the Barcelona of the future: the Barcelona of Forum 2004, an area of new technology, a more international port and airport.

It is always the same image, the same value, the same graphics, the same shield, but the message, while the same, is focused on different subjects, different worries, different public challenges in which the municipality is present. It highlights, it prioritises, challenges that the city and its people must, and want, to take on for the city that we love. Today. Now. And tomorrow more. We communicate that we are providing proposals and solutions, promoting answers with the people.

The story of some ads

We looked over some of the press advertisements, the banners and billboards on the highway and commercial spots on television that we thought up and did for the image: *let's do it, <u>B</u>*. Here, the communication made, communicated, is where communication shows its stuff: creativity, innovation, effectiveness, difference, our continued style. Its graphics are in the books. Its narration is on diskettes.

We started by presenting the image <u>B</u> for things that concerned the people, like cleanliness. The TV spot presented a group of workers, in their work uniforms, who started cleaning up and collecting, being careful with detail. One of them, with his shirt cuff, wipes off the handle of a container. In the billboards we invited collaboration, signed: *Let's do it ,<u>B</u>*. Always. It was the image explosion.

We thought about two spots dealing with how to fold up cardboard boxes to throw them away: a magician performed it, showing the trick. And how to get rid of an old piece of furniture: it stayed alone on the screen a while, until a voice said: *"Call us and we'll be there within a week to take it away."* *We do it, <u>B</u>*. And they took it away.

We continued with what had become the well-known image, with a TV-street-newspaper campaign to promote good civic behaviour, deal with traffic and push cleanliness. We chose a code: *A's way*

doesn't go in our city. B's does. Then a very up-to-date graphic image appeared – a motorcycle on the sidewalk (A) and another on the road (B). Some people crossing in the middle of the street and others crossing at the crosswalk. A deafeningly noisy car and one that is almost silent. A boy leaving the bag of rubbish outside the container and another throwing it inside. Short spots. Minimal. All of them with the same thing at the end: *Let's do it, B.* We closed the cycle with a driver who is held up in traffic and then we see a zebra calmly and poetically crossing the street in front of his car. He looks at it. A child is on the sidewalk, too. Then there is a message written on the screen: "*When you see a zebra crossing, stop*". *That way we do it B.*

They worked beautifully and that pushed us to take a bolder approach. To put a lot of people in our communications. From that point on, we decided this: in all of our announcements, there will always be non-stereotypical people. Then we achieved a true designer-brand image style. And we've never dropped it.

We did a spot with two guys travelling back and forth across town on different modes of public transport, while a bolero is heard in the background: "nuestro amor se perdió para siempre" (our love is lost forever). There was a shot of the two of them looking longingly at each other at the end and the screen reads: "*How small Barcelona is when you use the public transport*" and signed with: *que B Barcelona (how nice Barcelona is)*. Graphic designs, in the street and in newspapers and magazines, showed a small stripe to represent the distance between Leo and Toni, between home and office.

The next one was a man with a ponytail and a potbelly, dressed like a surfer, and with his surfboard he's running through different areas and environments in Barcelona until he eventually dives into the sea, as *viu-la B (live it up)* appears on the screen.

Then we went on to another with some kids, one of them in a wheelchair, who are fantasizing in front of a large hole at a building site. The leader dreams: "*I'll be working at this hi-tech company.*" Then the camera focuses on a girl who is playing with one of the latest hi-tech instruments who smiles, "*Yes, but you'll be working for me,*" signed with the image: B technology.

In all of them, different people. No stereotypes. Because Barcelona is a city that likes innovation and difference. There is a clear message of an city open to sexual plurality, to sports without lots of muscles, to women. We loved this idea of going a little bit further. There are advertisements in newspapers of a boy in front of his washing machine or a girl in front of her refrigerator to communicate the idea of apartments for young people, of children in close-up, in wide-eyed amazement and innocent faces who are waiting, astounded, to go into their new schools.

Then, there is a father who calls the grandparents to take care of his daughter, whom he is feeding as his wife runs off to work. They tell him that in the morning they are attending a course, at midday they're sailing and in the afternoon they have a meeting to attend, but that they can give them their e-mail address so that he'll be able to give them advanced notice next time. The little girls says, "*What about Grandpa and Grandma?*" The father, smiling, says, "*No, they're, they're really busy.*" Written message: *800 proposals for seniors. "We're really busy",*

became the slogan for a lot of older people. They had it printed on their summer t-shirts, they used it in conversations.

Later, came the library campaign with girls wearing sweaters torn at the elbow, and then a spot that I was very fond of. A boy, crazy about his girl, is looking at her in a bar with his mouth hanging open and he keeps saying, *"you're cool".* The girl looks at him. Then a close-up shot of the girl who says, *"What do you mean, I'm cool? That when you're with me your heart throbs, your pulse accelerates and you wish the moment would never end?"* The boy, amazed, sighs: *"cool".* And a voice whispers: "three-hundred fifty public libraries so that you are never at a loss for words". Pure Shakespeare.

Another image campaign (we could go on and on), for the city feast days, we flooded the city with faces of Barcelona people of all ages and colours with <u>B</u> painted on their faces in close-up. *The people do it <u>B</u>. We feel <u>B</u>.* That's the image. On TV, a spot shows a father, with a friend, going to see a new-born. The friend says: *"There are a lot of them. Which one is he?"* The father says: *"The one who is smiling."* Then there is a close-up of a happy baby with <u>B</u> painted on his face, followed by a close-up of the friend who hadn't yet looked the father in the face and now does and sees that he also has <u>B</u> on his face and looks delighted. Then, on the screen: *fans of Barcelona* followed by a complicitous smile.

And we moved on. In image communication you can't stop. We went on using the results, using creativity, using daring, because to communicate an image is to communicate a value that sets up and keeps the city a city of active, involved people, present and future. We went on, always communicating *let's do it* <u>B</u> with people. Never with empty streets or empty buildings. And it's going <u>B</u>: the results were optimum. Every campaign is assessed, with precision, evaluated, without excuses.

In the last one, inhabitants of many cities in the world want to live in another city. Some of them, in Barcelona. But the last boy doesn't want to live in any other city: *I want to live in Barcelona!* And he knows why.

Images and sub images

In large municipalities, like large companies and associations, the important thing is to agree on common, corporative image communication.

In the municipality of Barcelona we have a long and great tradition of decentralization, real and strong. This political and administrative decentralization in communication since the first part of the eighties has worked: the districts, sectors and departments have always had communication as their instrument of motivation and contact with the people.

When throwing ourselves into the image, we chose not to impose it, rather to convince every entity, decentralized and autonomous, of its advantages. Gradually, with a little reticence, everybody joined in with the image.

What about sub images? In public issues we forget about them. We go on, in this too, with the tradition of the best big images.

Frequency, frequency, frequency

We have an image. There is an indispensable strategic element for the image to make an impact on the people and to become the image of the city – valued, involved, splendid, very well understood, and loved. It is frequency. Communication is more than an ideal value, fantastic design, coherent images. Communication is, especially today, frequency. Without frequency there is no municipal communication: presence in the homes of the people, in the city – constant presence.

Frequency to sustain and increment public associations that form part of the municipal organization, that, thus, are often mistaken for the city. To create and sustain a city of the people: with civic, cooperative city life open to the common home. Democracy. Always in dialogue. Pasqual Maragall, the mayor with whom corporative communication in Barcelona started, accomplished with his leadership, with his communication, this image fusion: Town Council and Barcelona, municipal workers, politicians and the public, were mixed together, easy to confuse one with the other. We formed a top team for the Barcelona we dreamed of. And we built, we accomplished and we lived.

Frequency, to us, means continual presence on TV, in the main newspapers, on the most listened to radio broadcasts, in the street. Not just sometimes – constantly, professionally, through planning. Frequency in order to speak to every person, to the whole city.

We have an intimate relationship. Frequent, expected. We got to know each other, we shared projects, a vision of life, of the city of the world. Fundamentally appropriate.

We covered a big distance. And it is fascinating, to constantly better the city, to see that more and more people's standard of living improves, but it is also fascinating to be there when the city and its people are going through difficult times. The road is not always easy, nor something that can always be shared; we're a lot of people. And the city is always changing. Nevertheless, we went through it together: the municipality and the people. Communication is vital information, convincing, cooperative.

We established affective bonds. Reason and information are absolutely necessary. But not enough. A better city, people with full lives, don't get built and maintained only through reason. Once again, it is like love. We need large doses of affection, emotion, heart, trust, tenderness, familiarity, dialogue, feeling together, knowing each other – something that communication provides and greatly increases.

Professional colleague – Any association, any ethic company, any citizen, is, in communication, a professional colleague, someone indispensable for the shared city that we love. We need to treat one another like travelling companions, co-builders, activists, part of a big public team.

Source of our reputation – Any person who reads, sees, feels, uses our communications, our services, or experiences the municipal energy, must become a leading opinion, convinced, enthusiastic. His/her ear/mouth is our ear/mouth.

We're playing for big stakes. Not just for the next elections, which are already important

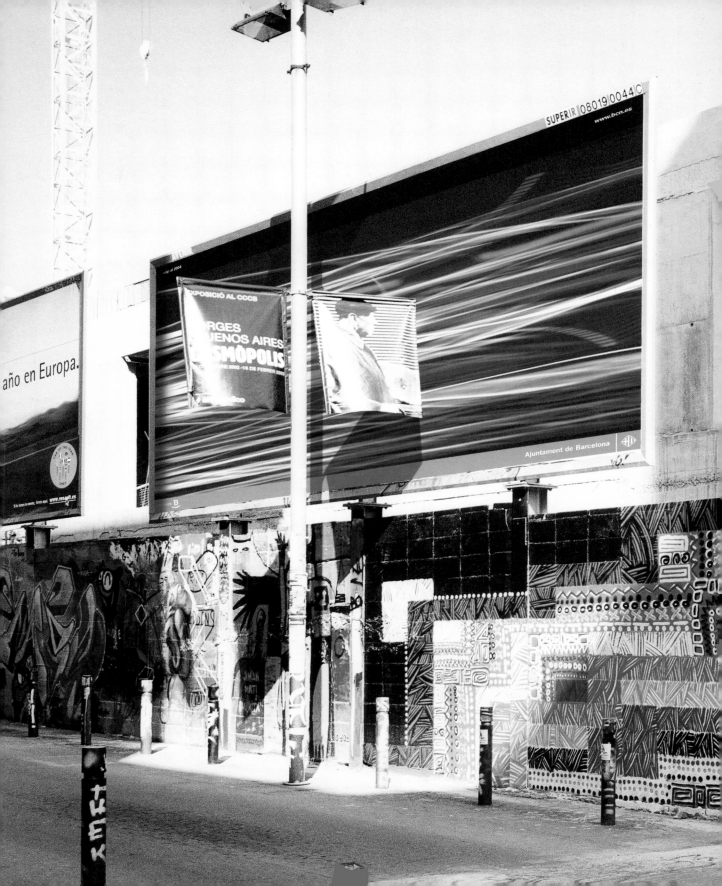

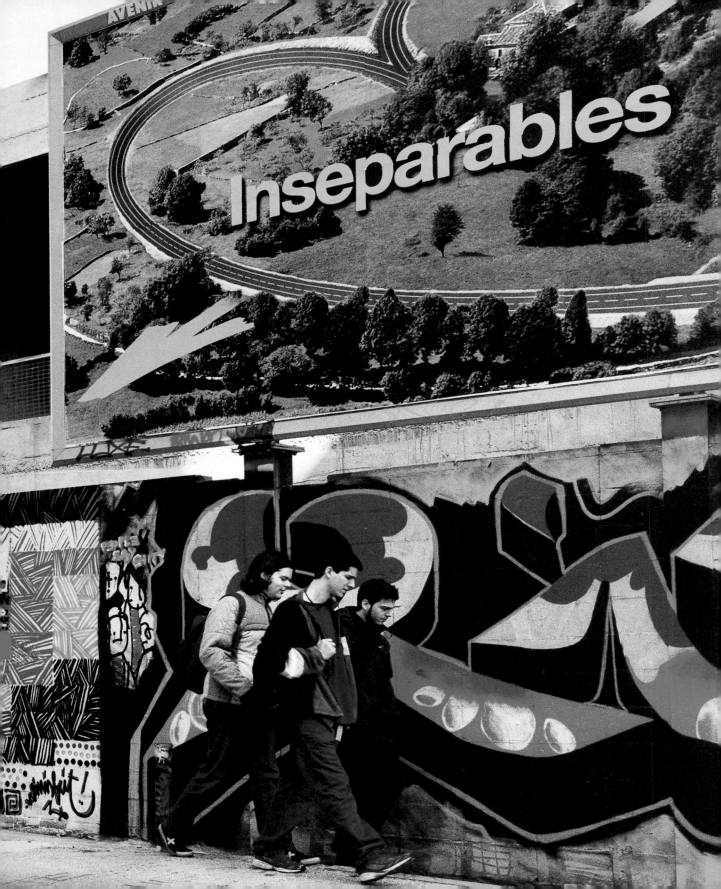

for the government team. We're playing for the present and future of the city, the standard of living of the people, the valuation of the organization of the municipality as a leader and relations mediator for the common good. We are playing for the prestige of the local democratic institutions which are each municipality, which is the maximum.

This – The city, the people, grow when the municipality grows. They lose when the municipality loses. They win when the municipality wins. We communicate to grow, win, reach the top. Always with impetus. Always enterprisingly. Always in dialogue.

With a team of teams from the network

All of this has been possible because we are a team of teams. A group of municipal workers with an interrelational leadership to promote stimulating and proactive creativity that pushes us to innovate to work personally with others.

The management of the Town Council of Barcelona, located behind the Gothic apse of the cathedral, centres its work priorities on the analysis of the habits and behaviour of the people, in their valuation of everything the municipality does and proposes, communication that makes an effort to include and is of primary importance in marketing as a space for creativity; in knowing the means and possibilities, strategies of communication and in continual contact with the best communication agencies in the city; in keeping the work network alive and involved with the District departments, service sectors and autonomous organisms; in innovation in other proposals in the conception and municipal work, more and more with the people; and in up-to-date telephone and internet information.

We add up to all that. We love to take risks and we love efficiency, in the long run and in the short run. We enjoy, even years later, any spot or advertisement. We're hardly complacent. Criticism keeps us moving and prevents us from getting stiff. We think we do it well. But we want to reach the <u>B</u>, the ideal. To be there, we opt for more and more complicity among everybody and with all those in Barcelona who work for the most up-to-date and convincing communication.

With the best communication agencies

We opted to work in municipal communication with the best agencies in Barcelona, with those that receive prizes in contests and festivals, those who are into the latest innovation, those that take risks. And we did not do this on a whim. The Barcelona we want and are building, and which is already top rank, opts for the most up-to-date, for what communicates best with the people.

With these few agencies, we have established a family relationship. Inside and outside we make a team to present briefings, communication ideas, and image adaptations that we feel are appropriate, more in line with our image and more fitting in communicating what we propose. The images in the book certify that. We also work with artists and creative people who take risks, who form part of the heart of the sensitive Barcelona that makes sense, and with designers who break with tradition and have forward-looking attitudes. In other words, risk-taking works well for us.

The results: what the people value
The communication results are in the city, in the valuation of the people, in their complicity, loyalty, with a municipal mark. We work for a communicated city.
Anticipated results – We validate every communication campaign, before being put into action through the media, with groups from the public. We got few surprises, but there were a few, when we approached hot topics with different public positions. We listened, evaluated the results and took decisions.
Following the results – A little later, we prudently consulted the people about the appropriateness, the quality and impact and the memory of each of the associations. We worry if the evaluation is less than 75%. We are demanding. We only communicate when, besides being understood, we establish complicity and loyalty.

The future is open and it excites us.
And then? More image. This one, reinvented, or different. And something more: positioned communication with the people from the communication media, the immediate future is increasing, without limits, an image of direct relation with the people, a first-name, direct, face-to-face image. We are there too, but from that image we want to be there with more vigour, presence and relation, because the city, the Barcelona that *we make B,* we do it all together, involved.

Toni Puig
Communication Consultant

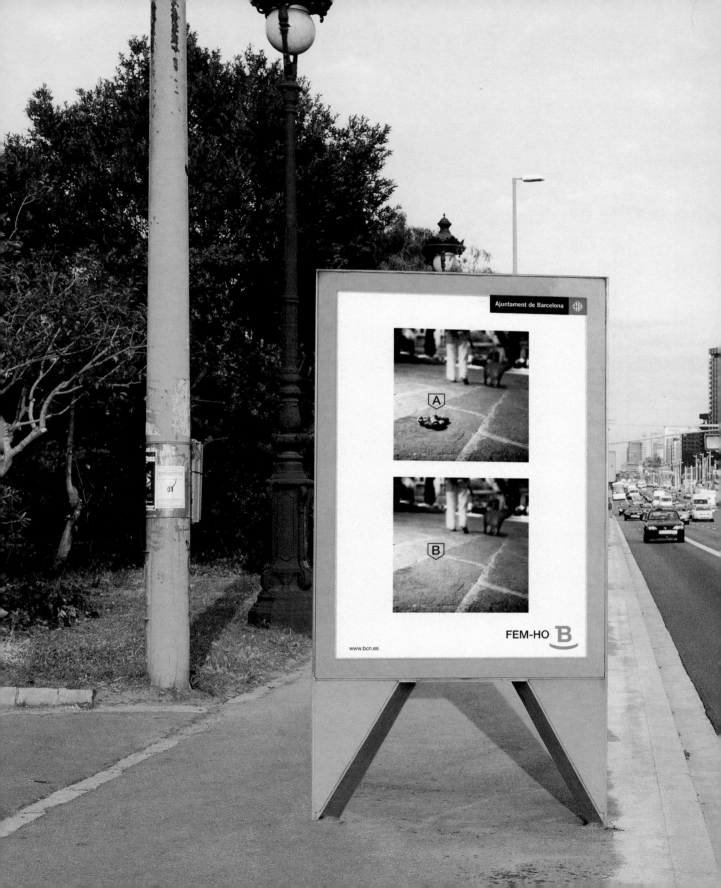

| **Publicis Casadevall Pedreño & PRG, S.A.** | Ad shells, press and spots | Presenting the Barcelona brand name
A= malament, *B= bé, de <u>B</u>
(A = wrong, B = right: in |
| | Opis, prensa y spots | Presentamos
la marca Barcelona
A= mal
B= bien de <u>B</u> |

* Catalan the letter *B* and *Bé* (right) have the same pronunciation.
* En catalán la letra *B* y *Bé* (bien) se pronuncian igual.

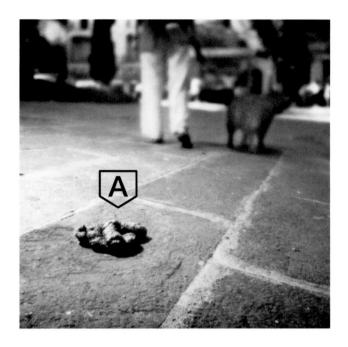

FEM-HO B

FEM-HO

FEM-HO

B

FEM-HO

FEM-HO

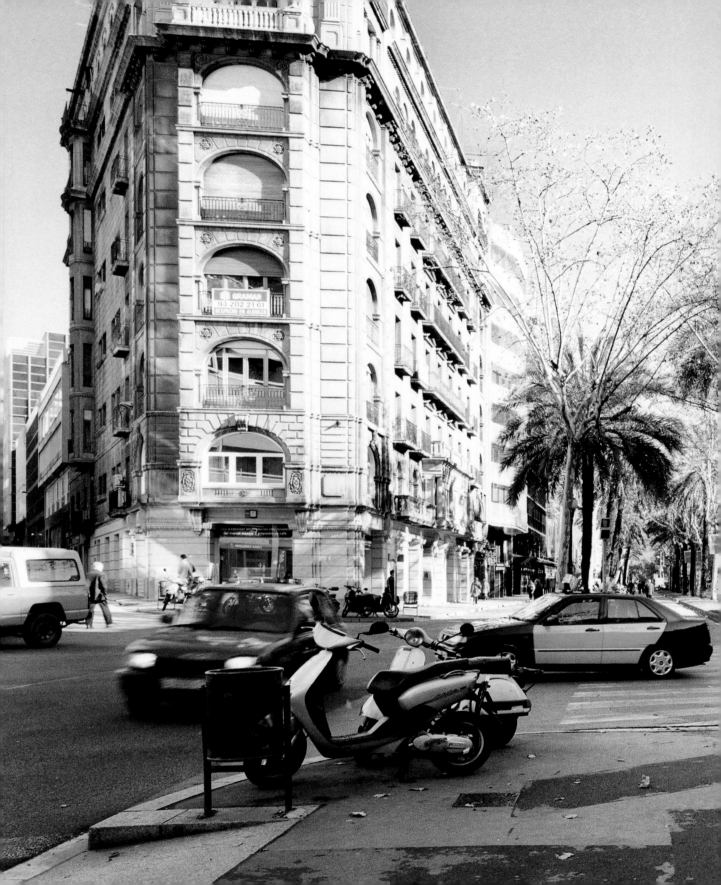

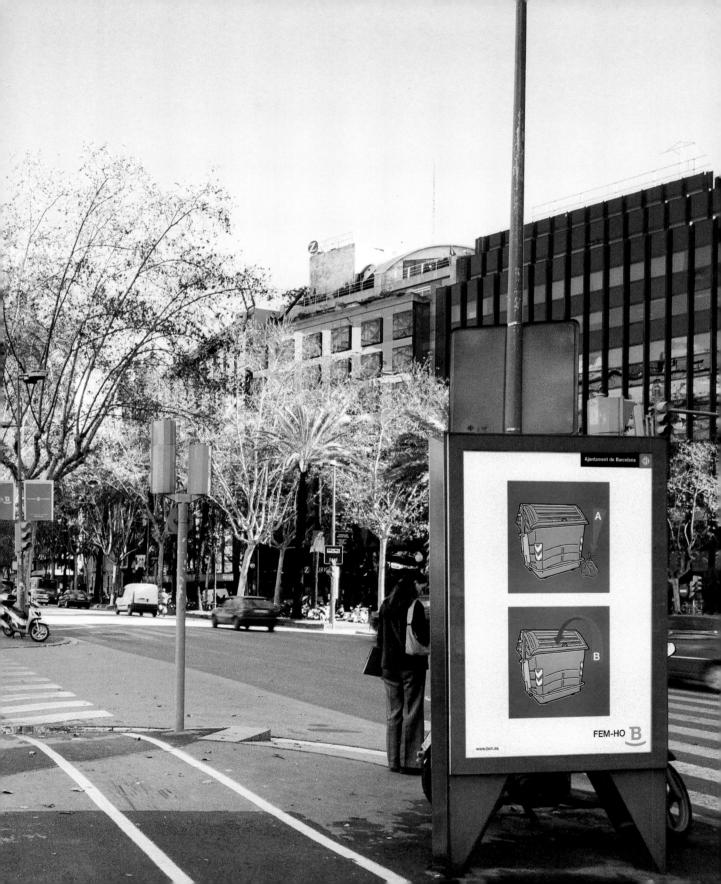

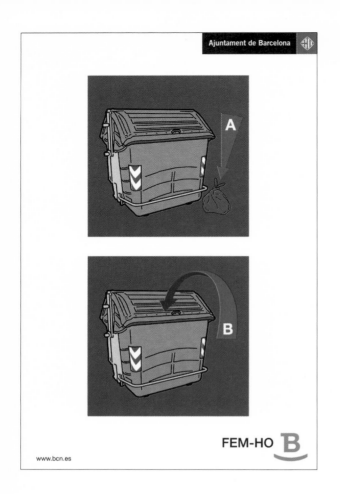

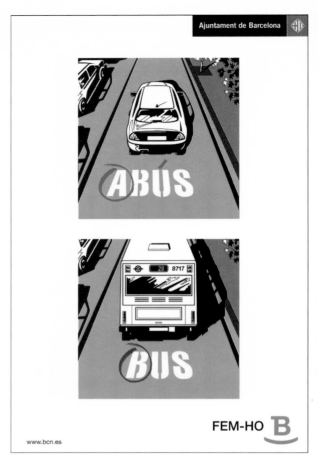

FEM-HO

FEM-HO B

FEM-HO B

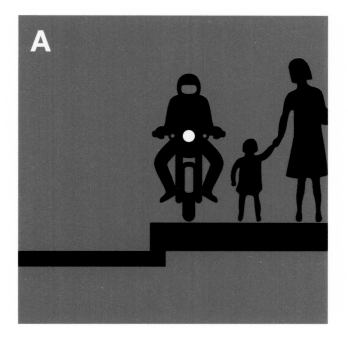

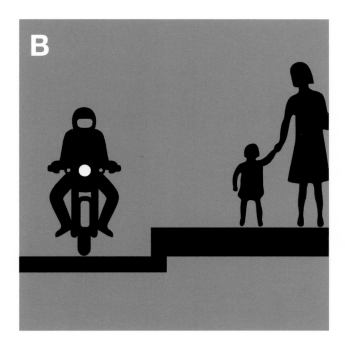

FEM-HO

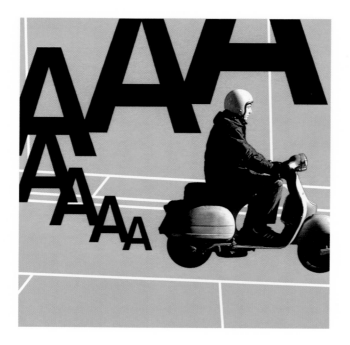

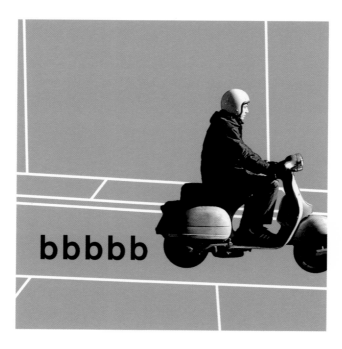

FEM-HO

FEM-HO B

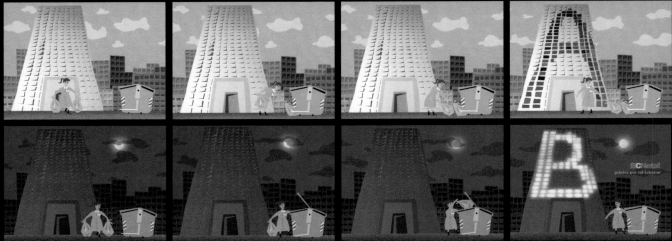

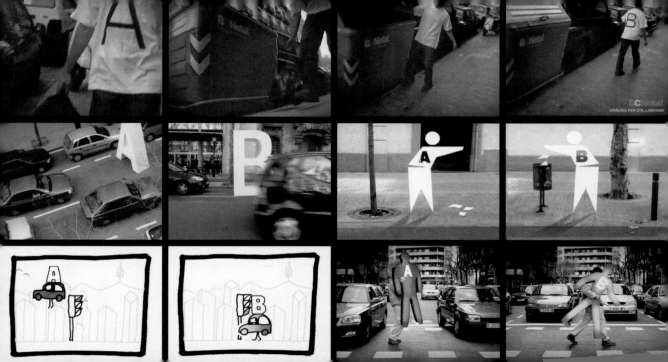

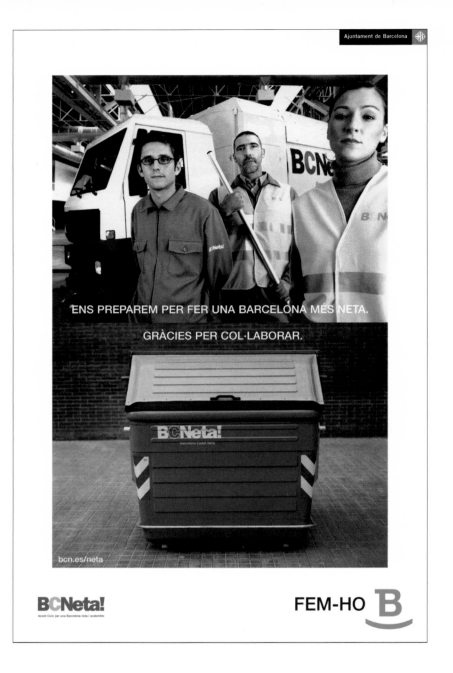

**Publicis Casadevall
Pedreño & PRG, S.A.**

Ad shells, Press, Banners,
Bus and spot

Opis, prensa, banderolas
bus y spots

Involve the citizens in the
new model for a clean city

Implicamos a los ciudadanos
en el nuevo modelo de
limpieza de la ciudad

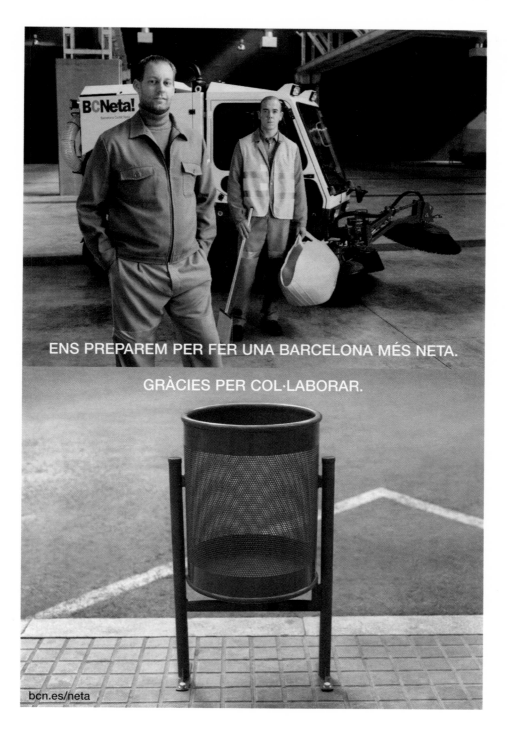

ENS PREPAREM PER FER UNA BARCELONA MÉS NETA.

GRÀCIES PER COL·LABORAR.

bcn.es/neta

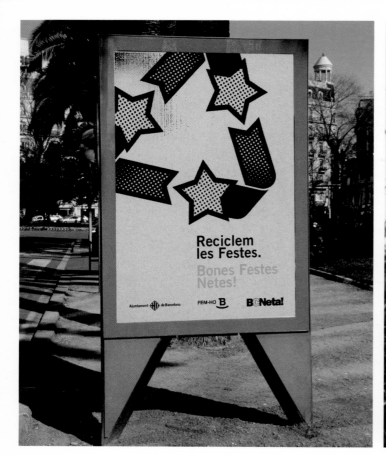

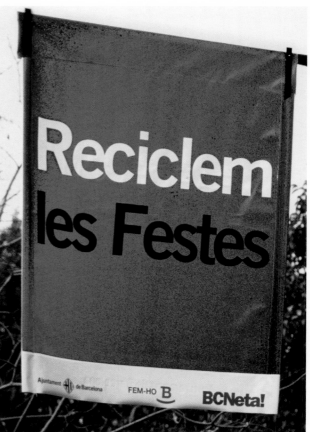

Ogilvy One

Ad shells, Banners, Direct marketing and Bus

Opis, banderolas, marketing directo y bus

Christmas: recycle, please

Navidad, reciclemos, por favor

2523

Reciclem les Festes
Bones Festes Netes!

Ajuntament de Barcelona FEM-HO B BCNeta!

**Publicis Casadevall
Pedreño & PRG, S.A.**

Ad shells, Press, Banners
and spot

Opis, prensa, banderolas
y spots

No piece of furniture or
junk left in the street

Ningún mueble o trasto
tirado en la calle

ARA, LI SERÀ MOLT MÉS CÒMODE LLENÇAR-LO

TRUQUI AL
010
NOU SERVEI DE RECOLLIDA DOMICILIÀRIA DE MOBLES I TRASTOS VELLS

Ens menys d'una setmana li vindrem a recollir gratuïtament al portal de casa seva

Ajuntament de Barcelona FEM-HO **BCNeta!**

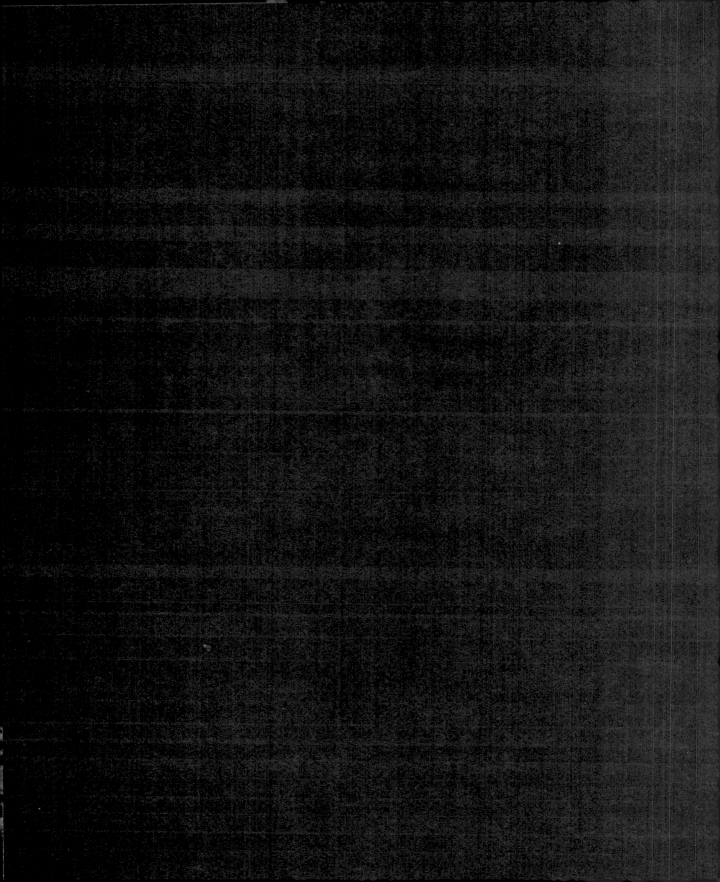

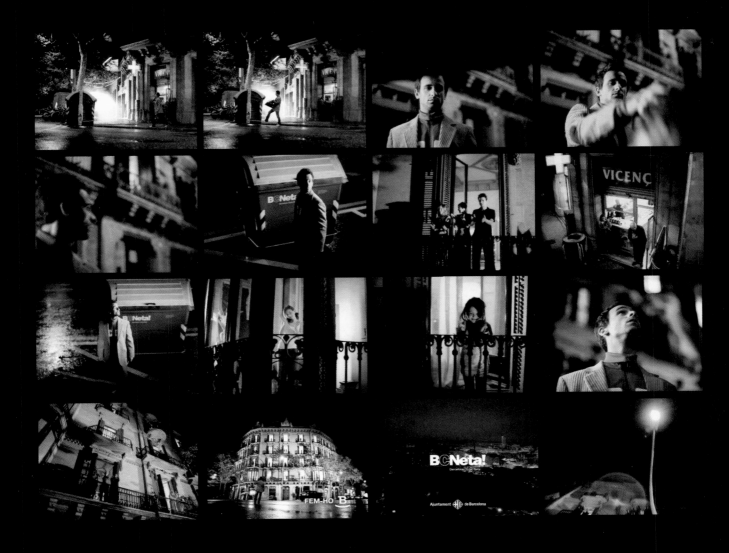

Each bag in its container
"To the rhythm of music and applause: throwing trash into containers deserves
applause from the neighbours."

Cada bolsa en el contenedor
"A ritmo de música y aplausos: tirar la basura en los contenedores se merece
un aplauso de los vecinos."

SI VEUS UN PAS DE ZEBRA,
ATURA'T.

Ajuntament de Barcelona

We drive <u>B</u>
If you see a zebra crossing, stop.
Barcelona seems so small when you take public transport.

Circulemos <u>B</u>
Si ves un paso de cebra, para.
¡Qué pequeña parece Barcelona cuando te mueves en transporte público!

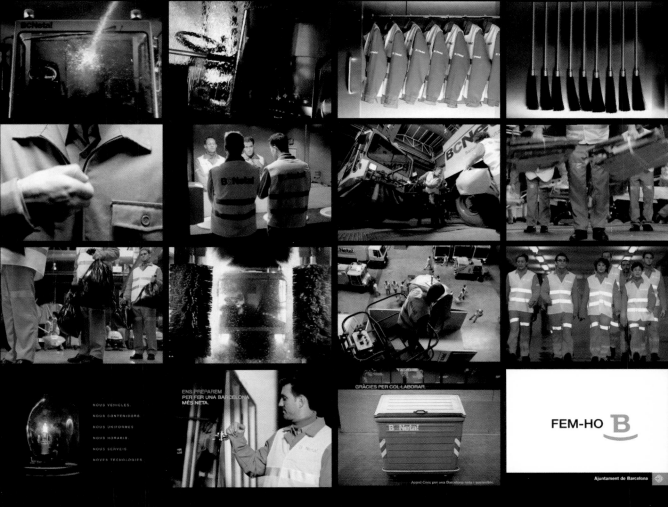

Now a cleaner Barcelona
New vehicles. New containers. New uniforms. New hours. New services. New technologies. Let's get ready to make a cleaner Barcelona. Thank you for your collaboration.

Barcelona, ahora más limpia
Nuevos vehículos. Nuevos contenedores. Nuevos uniformes. Nuevos horarios. Nuevos servicios. Nuevas tecnologías. Nos preparamos para hacer una Barcelona más limpia. Gracias por colaborar.

Publicis Casadevall Pedreño & PRG, S.A.

Ad shells and press

Opis y prensa

We're showing the Barcelona we want

Mostramos la Barcelona que queremos

cap al 2004

www.bcn.es

B atrevida

sempre **B**

Ajuntament de Barcelona

B de gust

Ajuntament de Barcelona

B guapa

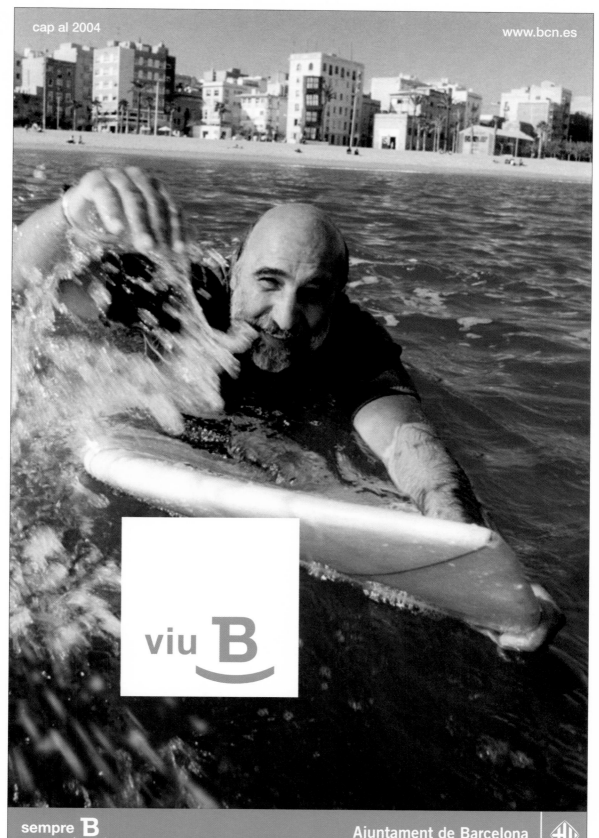

cap al 2004

www.bcn.es

viu B

sempre B

Ajuntament de Barcelona

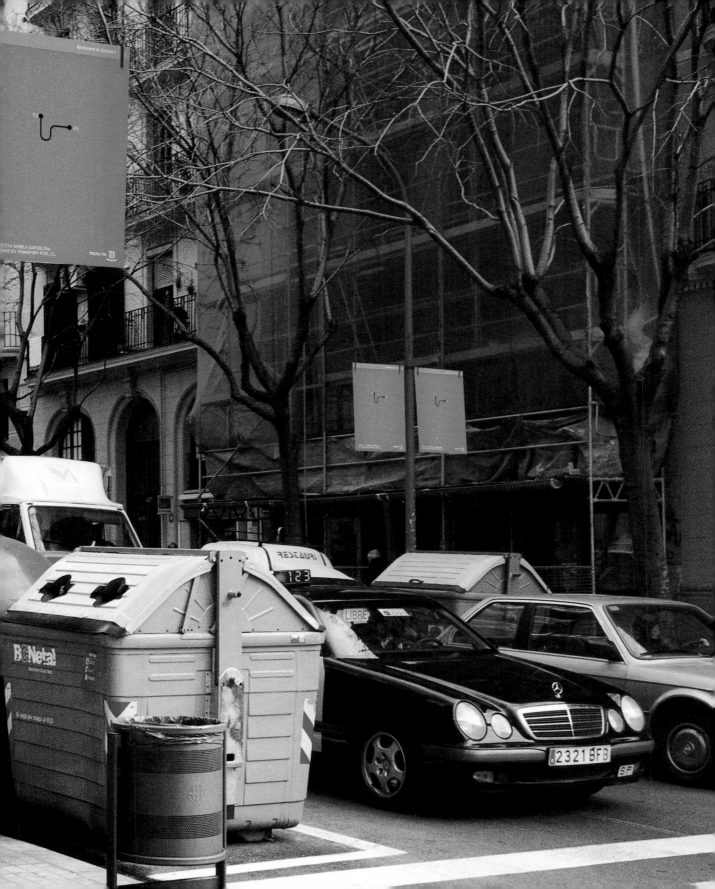

TU●

●JO

QUE PETITA SEMBLA BARCELONA
SI ET MOUS EN TRANSPORT PÚBLIC.

mou-te B

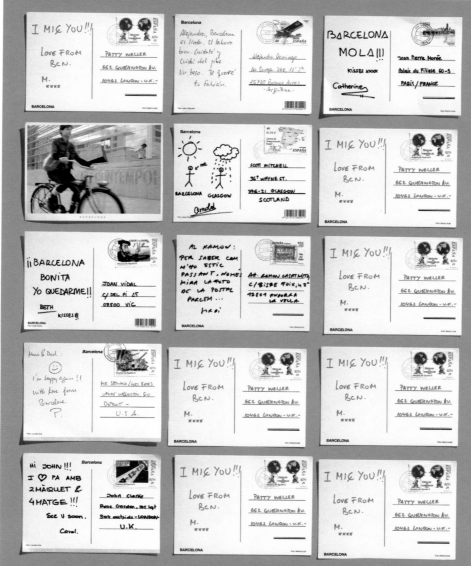

HI HA MOLTES RAONS
PER VIURE BARCELONA.
QUINA ÉS LA TEVA?

⊙ Envia la teva postal des de www.bcn.es

viu B

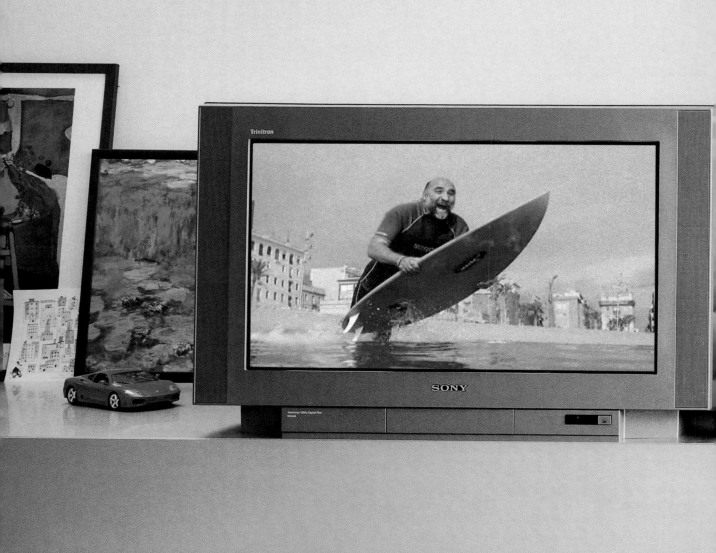

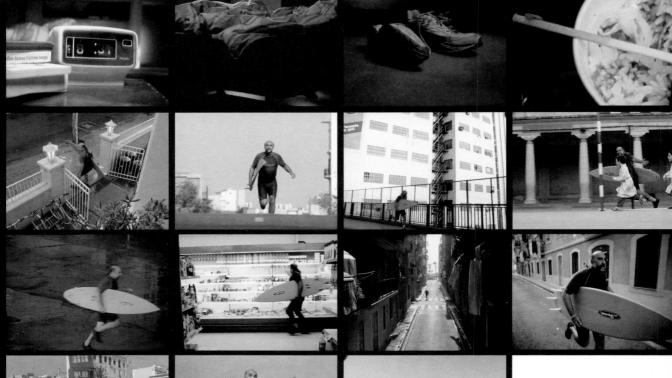

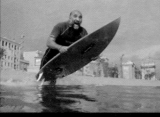

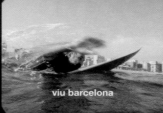

viu barcelona

FEM-HO B

Ajuntament de Barcelona

Barcelona to live
(No text. Music only)
An old surfer going round the city. Everything works.
Happy, jumps in the sea of the Barcelona that lives <u>B</u>

Barcelona para vivirla
(Sin texto. Solamente música.)
Un surfista maduro recorre la ciudad. Todo funciona.

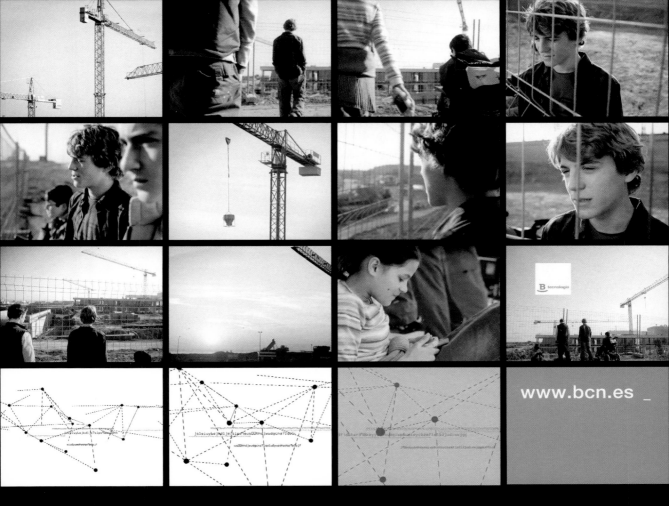

www.bcn.es _

Barcelona has a job for you
-When I grow up, I'm going to work here, at the hottest new technologies
company in Europe. No... in the world. And I'm going to be the best systems
analyst around...
-A girl answers him: Yeah, but you'll be working for me!

Barcelona ofrece trabajo seguro
-Cuando sea mayor trabajaré aquí, en la empresa de nuevas tecnologías más
puntera de Europa. No... del mundo. Y seré el mejor analista de sistemas de

Better in Barcelona
-Autumn is here. It's time to go.
-Go?
-There's no place like Barcelona: I'm staying!

Mejor en Barcelona
-Comienza el otoño. Es hora de irnos.
-¿Irnos?
-En ningún sitio como en Barcelona: ¡me quedo!

QUE PETITA SEMBLA BARCELONA
SI ET MOUS EN TRANSPORT PÚBLIC.

mou-te B

Always with public transport
Gazes. Metros and buses crossing. Encounters.
And sound of a bolero: nuestro amor se perdió para siempre!
(Voice over) Barcelona seems so small when you take public transport.

Siempre en transporte público
Miradas. Metros y autobuses que se cruzan. Encuentros.
Y la música de un bolero: *¡nuestro amor se perdió para siempre!*
¡Qué pequeña parece Barcelona cuando viajas en transporte público!
(dice una voz en off)

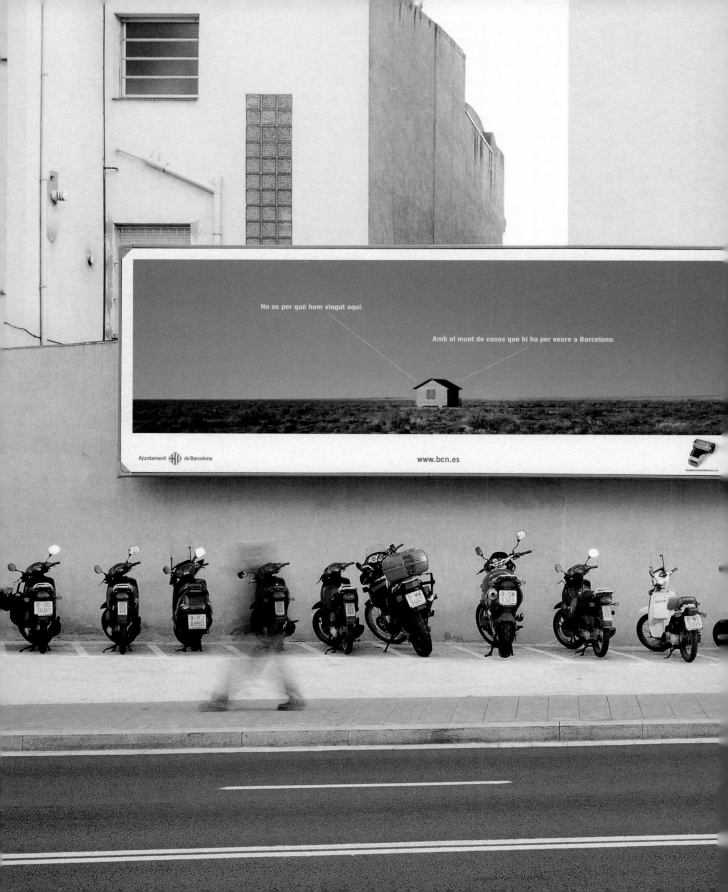

Imagina

Press

Communication for
different public services

Prensa

Comunicación de diferentes
servicios públicos

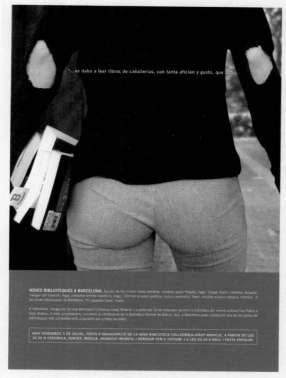

"...se daba a leer libros de caballerías, con tanta afición y gusto, que ..."

NOVES BIBLIOTEQUES A BARCELONA. Gaudir de les millors obres literàries, conèixer grans filòsofs, llegir, fullejar diaris i revistes, estudiar, navegar per internet, llegir, consultar temes científics, llegir, informar-se sobre política, cuina o jardineria, llegir, escoltar música clàssica, enllaçar. A les noves biblioteques de Barcelona, t'hi passaràs hores i hores.

A Vallvidrera, inaugurem la nova Biblioteca Collserola-Josep Miracle, i a partir del 14 de setembre obrirem la biblioteca del centre cultural Can Fabra a Sant Andreu. A més, properament, iniciarem la construcció de la Biblioteca Central de Gràcia. Així, a Barcelona anem construint una de les xarxes de biblioteques més completes amb programes per a totes les edats.

AVUI DIVENDRES 5 DE JULIOL, FESTA D'INAUGURACIÓ DE LA NOVA BIBLIOTECA COLLSEROLA-JOSEP MIRACLE, A PARTIR DE LES 16.30 H CERCAVILA, CONTES, MÚSICA, ANIMACIÓ INFANTIL I BERENAR PER A TOTHOM. I A LES 22.00 H BALL I FESTA POPULAR.

Ajuntament de Barcelona www.bcn.es B cultura

concursos
espectacles
entreteniment
esports...

... però que no faltin mai biblioteques

MÉS BIBLIOTEQUES PER A BARCELONA. Estem construint 7 biblioteques noves, que se sumaran a les 25 ja existents, i que utilitzen més de 2 milions de persones. Ben aviat enllestirem les obres de les de Torrent de l'Olla i de Vallvidrera i el trasllat de la de Can Fabra. I en tenim 14 més en projecte. Així, Barcelona tindrà una de les xarxes més completes de biblioteques amb programes per a totes les edats.

Ajuntament de Barcelona www.bcn.es B cultura

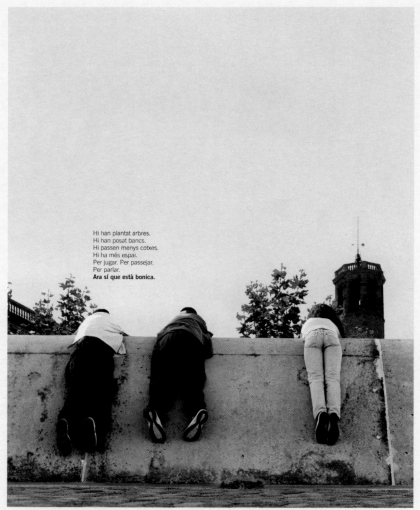

Hi han plantat arbres.
Hi han posat bancs.
Hi passen menys cotxes.
Hi ha més espai.
Per jugar. Per passejar.
Per parlar.
Ara sí que està bonica.

HAS VIST LA NOVA PLAÇA DE SARRIÀ? Ara ja pots gaudir del nucli antic de Sarrià. Sense presses, passejant tranquil·lament per la nova plaça i els carrers que l'envolten, ara per a vianants. Una estona de lleure, assegut a l'ombra dels nous arbres que hi hem plantat. A Barcelona, guanyem més espais per a les persones, guanyem en qualitat de vida.

Ajuntament de Barcelona www.bcn.es 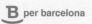 per barcelona

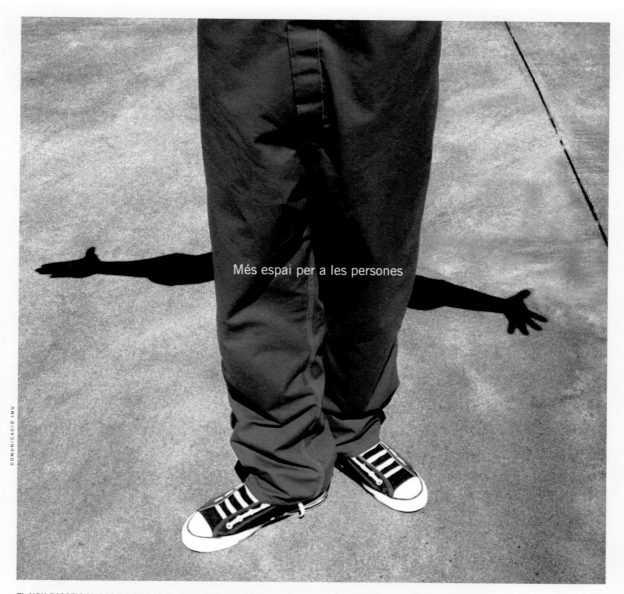

Més espai per a les persones

EL NOU PASSEIG MARAGALL GUANYA EN QUALITAT DE VIDA Un passeig més humà, perquè guanyarem espais públics que afavoriran l'activitat lúdica i social dels veïns. Un passeig més verd, perquè ampliarem les voreres, plantarem nou arbrat i recuperarem places verdes a les cruïlles. Un passeig més tranquil, perquè renovarem el paviment amb asfalt antisoroll. Un passeig més net i lluminós, perquè instal·larem nous punts de llum i soterrarem les xarxes de serveis. En definitiva, un passeig per a les persones, un passeig amb més qualitat de vida.

COMUNICACIÓ IMU

Ajuntament de Barcelona

Institut Municipal d'Urbanisme

www.bcn.es

B per barcelona

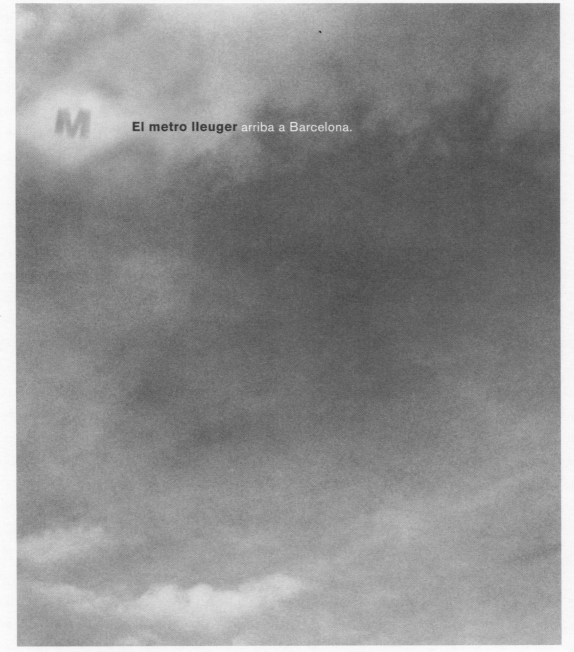

El metro lleuger arriba a Barcelona.

Comencen les obres d'una nova línia de transport que enllaçarà els barris de Trinitat Nova, Torre Baró, Vallbona i Ciutat Meridiana fins a Can Cuiàs, a Montcada i Reixac. Arriba a Nou Barris el metro lleuger, un mitjà de transport modern, ràpid, net i a l'aire lliure. És un primer pas per al desplegament del metro.

Ajuntament de Barcelona www.bcn.es 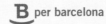 per barcelona

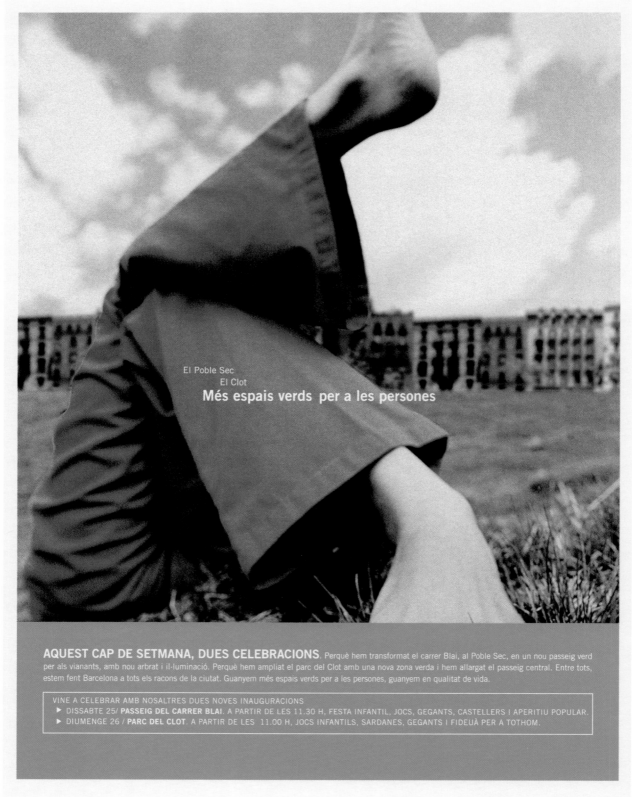

El Poble Sec
El Clot
Més espais verds per a les persones

AQUEST CAP DE SETMANA, DUES CELEBRACIONS. Perquè hem transformat el carrer Blai, al Poble Sec, en un nou passeig verd per als vianants, amb nou arbrat i il·luminació. Perquè hem ampliat el parc del Clot amb una nova zona verda i hem allargat el passeig central. Entre tots, estem fent Barcelona a tots els racons de la ciutat. Guanyem més espais verds per a les persones, guanyem en qualitat de vida.

VINE A CELEBRAR AMB NOSALTRES DUES NOVES INAUGURACIONS
▶ DISSABTE 25/ **PASSEIG DEL CARRER BLAI**. A PARTIR DE LES 11.30 H, FESTA INFANTIL, JOCS, GEGANTS, CASTELLERS I APERITIU POPULAR.
▶ DIUMENGE 26 / **PARC DEL CLOT**. A PARTIR DE LES 11.00 H, JOCS INFANTILS, SARDANES, GEGANTS I FIDEUÀ PER A TOTHOM.

Ajuntament de Barcelona www.bcn.es B pels barris

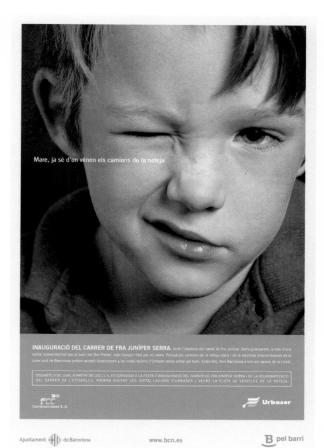

Mare, ja sé d'on vénen els camions de la neteja

INAUGURACIÓ DEL CARRER DE FRA JUNÍPER SERRA. Amb l'obertura del carrer de Fra Juníper Serra guanyarem, a més d'una millor connectibilitat per al barri del Bon Pastor, més tranquil·litat per als veïns. Perquè els camions de la neteja viària i de la recollida d'escombraries de la zona nord de Barcelona podran accedir directament a les instal·lacions d'Urbaser sense volar pel barri. Entre tots, fem Barcelona a tots els racons de la ciutat.

DISSABTE, 8 DE JUNY, A PARTIR DE LES 11 H, ET CONVIDEM A LA FESTA D'INAUGURACIÓ DEL CARRER DE FRA JUNÍPER SERRA I DE LA REURBANITZACIÓ DEL CARRER DE L'ESTADELLA. PODRÀS VISITAR LES INSTAL·LACIONS D'URBASER I VEURE LA FLOTA DE VEHICLES DE LA NETEJA.

FCC Construcciones S. A. Urbaser

Ajuntament de Barcelona www.bcn.es **B** pel barri

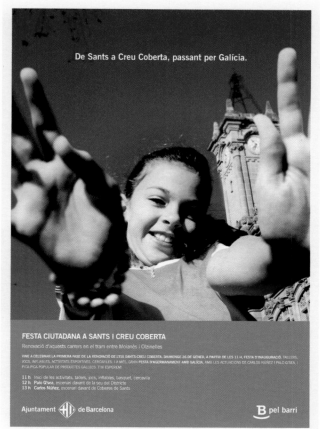

De Sants a Creu Coberta, passant per Galícia.

FESTA CIUTADANA A SANTS I CREU COBERTA
Renovació d'aquests carrers en el tram entre Moianès i Olzinelles

VINE A CELEBRAR LA PRIMERA FASE DE LA RENOVACIÓ DE L'EIX SANTS-CREU COBERTA. DIUMENGE 26 DE GENER, A PARTIR DE LES 11 H, FESTA D'INAUGURACIÓ. TALLERS, JOCS, INFLABLES, ACTIVITATS ESPORTIVES, CERCAVILES I A MÉS, GRAN FESTA D'AGERMANAMENT AMB GALÍCIA, AMB LES ACTUACIONS DE CARLOS NÚÑEZ I PALO Q'SEA I PICA-PICA POPULAR DE PRODUCTES GALLECS. T'HI ESPEREM!

11 h Inici de les activitats, tallers, jocs, inflables, basquet, cercavila
12 h Palo Q'sea, escenari davant de la seu del Districte
13 h Carlos Núñez, escenari davant de Cotxeres de Sants

Ajuntament de Barcelona **B** pel barri

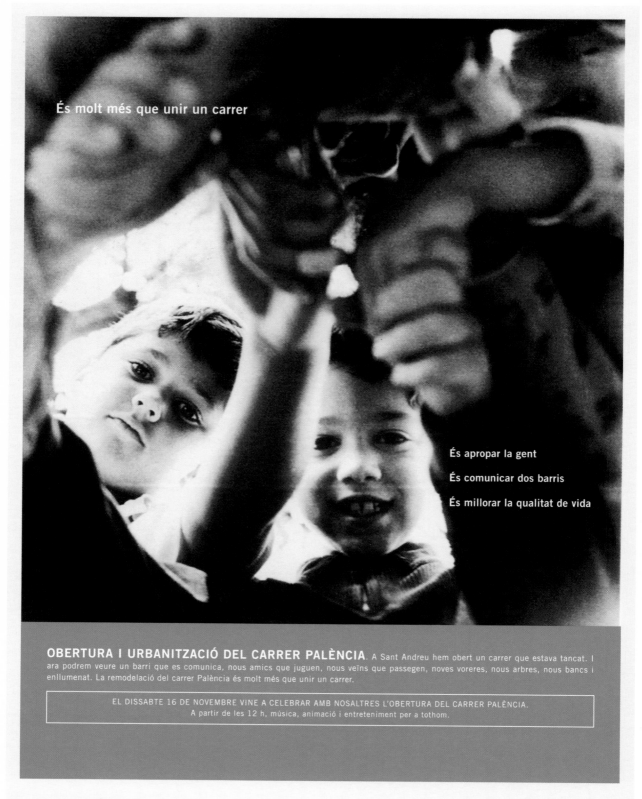

És molt més que unir un carrer

És apropar la gent

És comunicar dos barris

És millorar la qualitat de vida

OBERTURA I URBANITZACIÓ DEL CARRER PALÈNCIA. A Sant Andreu hem obert un carrer que estava tancat. I ara podrem veure un barri que es comunica, nous amics que juguen, nous veïns que passegen, noves voreres, nous arbres, nous bancs i enllumenat. La remodelació del carrer Palència és molt més que unir un carrer.

EL DISSABTE 16 DE NOVEMBRE VINE A CELEBRAR AMB NOSALTRES L'OBERTURA DEL CARRER PALÈNCIA.
A partir de les 12 h, música, animació i entreteniment per a tothom.

Ajuntament de Barcelona

www.bcn.es

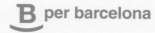

B per barcelona

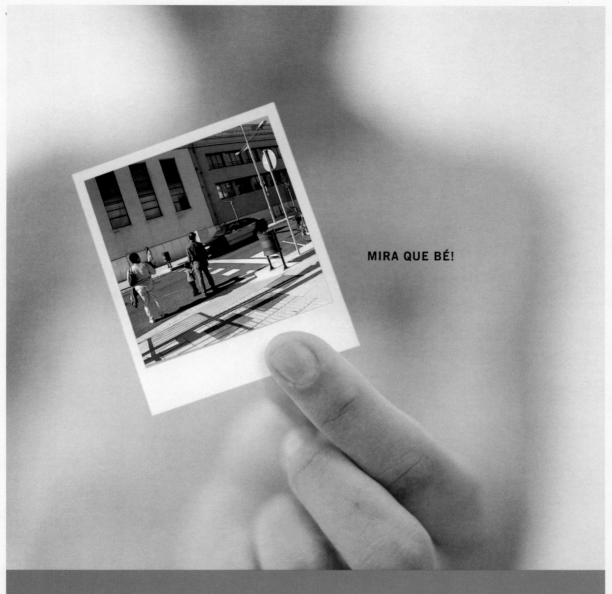

MIRA QUE BÉ!

REMODELACIÓ DELS CARRERS DE LA SAGRERA I GRAN DE SANT ANDREU. La Sagrera I Sant Andreu estan de festa. Han finalitzat les obres de reurbanització del carrer de la Sagrera i de l'últim tram del carrer Gran de Sant Andreu (entre la rambla de l'Onze de Setembre i el carrer de Rovira i Virgili). El nou arbrat, les voreres més amples, l'asfalt antisoroll, la renovació integral del mobiliari urbà i els nous fanals tornen a omplir de color i qualitat de vida el principal eix viari d'aquests dos barris històrics. Un espai públic amb personalitat pròpia, preparat per convertir-se en una àrea de centralitat a la ciutat, en un espai de trobada dels ciutadans i ciutadanes.

DEMÀ DIUMENGE, A LES 11H, CELEBREM LA REMODELACIÓ DELS CARRERS DE LA SAGRERA I GRAN DE SANT ANDREU.
VINE A LA FESTA D'INAUGURACIÓ AL CARRER DE LA SAGRERA! HI HAURÀ TALLERS I ACTUACIONS INFANTILS,
UNA GIMCANA D'INFLABLES, ACTIVITATS D'INICIACIÓ A L'AUTOMODELISME I UNA GRAN BOTIFARRADA POPULAR.

Comapa

Ajuntament de Barcelona

B per barcelona

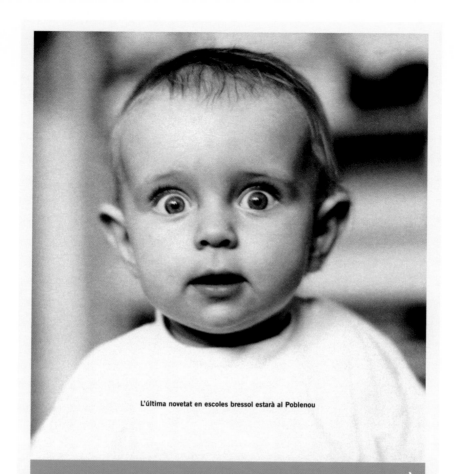

L'última novetat en escoles bressol estarà al Poblenou

COMENÇA JA AL POBLENOU EL COMPROMÍS PER FER REALITAT 14 NOVES ESCOLES BRESSOL A BARCELONA

Patis orientats al sud que eviten la humitat i aprofiten la llum • Patis amb sorral i zones especials d'aigua i arbrat • Biberoneries, amb pica i escalfabiberons • Portes especials antiditets • Finestres, poms, piques i lavabos a la mida dels infants • Dormitoris annexos per a les estones de descans • Sales guardacotxets • Paviments més càlids de vinil a les aules • Cuines i bugaderies totalment equipades • Equips d'intercomunicació entre totes les dependències • Obertura electrònica de la porta d'entrada amb vídeoporter • Instal·lacions sanitàries adaptades a persones amb disminució • Equips informàtics amb connexió a Internet • Pàgina web pròpia d'informació i consulta.

DIVENDRES 8 DE FEBRER QUEDES CONVIDAT A:
16.30 H PRESENTACIÓ DEL PROJECTE DE LA FUTURA ESCOLA BRESSOL AL CEIP DE LA VILA OLÍMPICA (C/CARMEN AMAYA, 2)
17.30 H COL·LOCACIÓ DE LA PRIMERA PEDRA I FESTA DE PRESENTACIÓ DEL PROJECTE DE LA FUTURA ESCOLA BRESSOL A LA PLAÇA DE JULI GONZÁLEZ (C/BILBAO-TAULAT)

notícies B

BCN INFORMA: www.bcn.es ☎ 010

Ajuntament de Barcelona

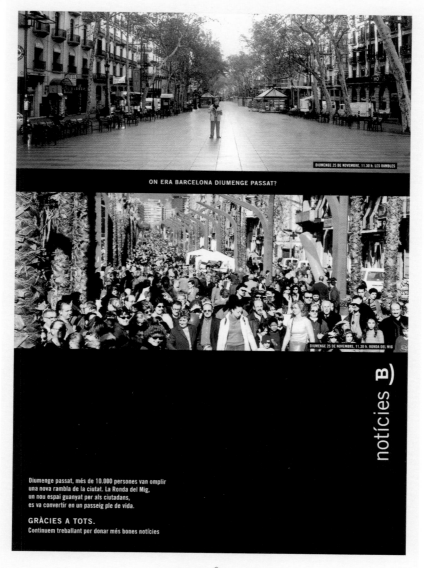

ON ERA BARCELONA DIUMENGE PASSAT?

notícies B)

Diumenge passat, més de 10.000 persones van omplir
una nova rambla de la ciutat. La Ronda del Mig,
un nou espai guanyat per als ciutadans,
es va convertir en un passeig ple de vida.

GRÀCIES A TOTS.
Continuem treballant per donar més bones notícies

Ajuntament de Barcelona

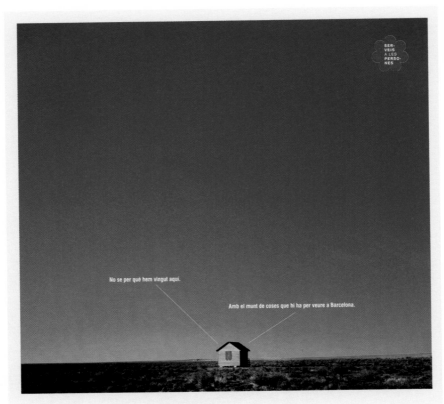

No se per què hem vingut aquí.

Amb el munt de coses que hi ha per veure a Barcelona.

ENCARA TENS MOLT A DESCOBRIR A BARCELONA

Descobreix les rutes més interessants per conèixer Barcelona, la ciutat més moderna, guapa i innovadora de la Mediterrània. Pren nota de tot el que pots veure a Barcelona i deixa't sorprendre.

GRANS RUTES

/ El Fòrum 2004
/ La Ribera, el barri més cultural
/ Montjuïc: natura i esport
/ El Port i el nou litoral oberts al mar
/ Gaudí, un geni modernista

RUTES TEMATIQUES

/ Els mercats
/ Reciclem: punts verds i ecoparcs
/ Barcelona amb bicicleta
/ Conèixer el 22@

RUTES PER DISTRICTES

/ 10 rutes per endinsar-te als barris de Barcelona

Ajuntament de Barcelona

www.bcn.es

ITINERARIS PER DESCOBRIR BARCELONA

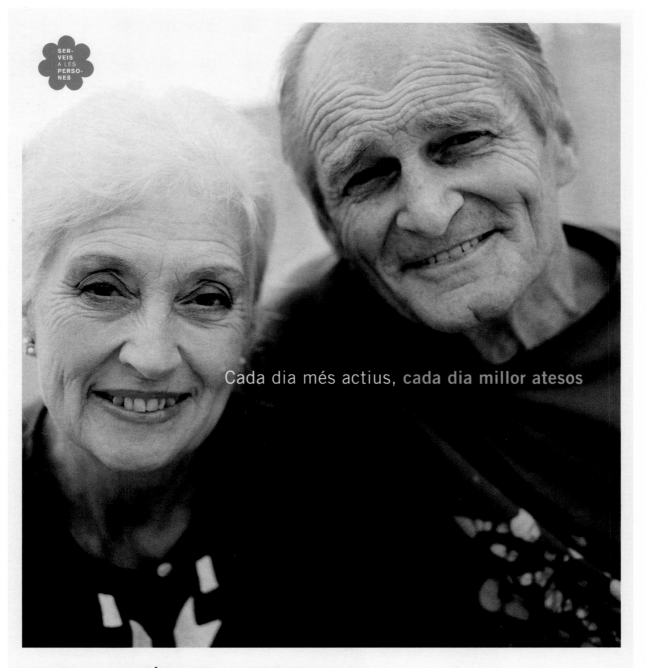

Cada dia més actius, cada dia millor atesos

ARRIBEN BONES NOTÍCIES PER A LA GENT GRAN

Apartaments amb serveis, ajut a domicili, teleassistència, centres d'acolliment a la vellesa, atenció social, residències municipals. Un sòlid programa de serveis d'atenció perquè la gent gran només es preocupi de gaudir de totes les activitats que els ofereix la ciutat.

A Barcelona, els avis, cada dia millor atesos.

Ajuntament de Barcelona www.bcn.es per la gent gran

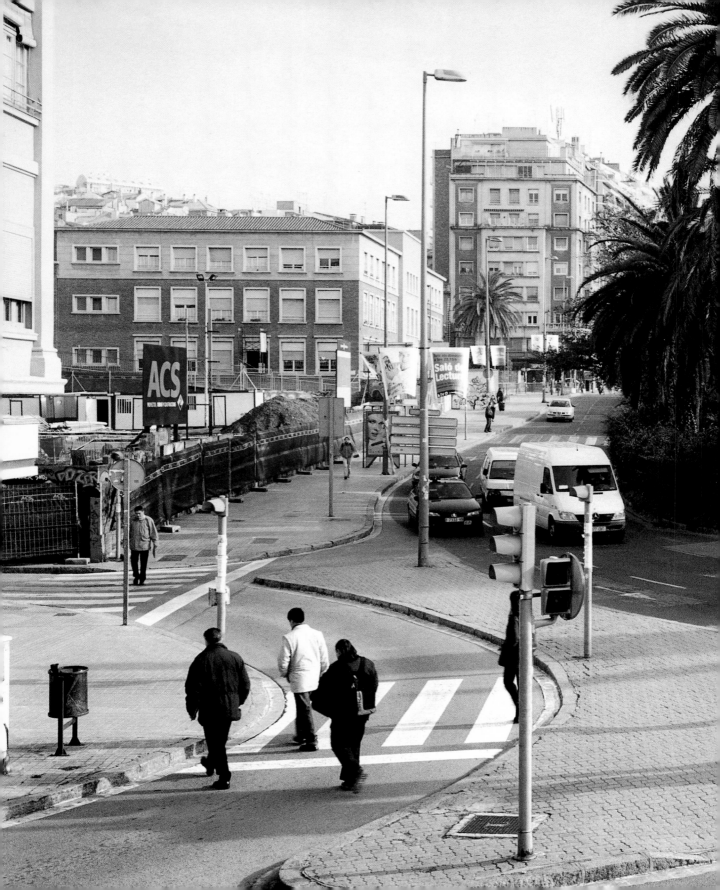

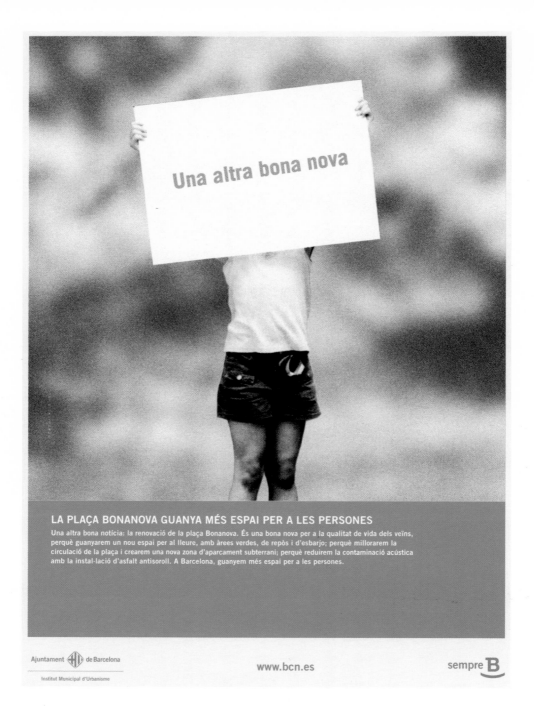

110

BON APPÉTIT

Plats exquisits que desperten el paladar en mil sabors i textures. Descobrir petits restaurants que conserven la màgia de l'alta cuina mediterrània. Un passeig de fragàncies sublims per la Boqueria o pel càtering del mercat de Santa Caterina. És el plaer de Barcelona, elogiada per la prestigiosa revista "Le guide des gourmands" com la ciutat més sibarita del 2002.

Ajuntament de Barcelona

el meu lloc en el món?

Barcelona!!

>> **JOVES BEN PREPARATS,** amb més formació, emprenedors, educats en la participació i el respecte a les minories. En un any s'han fet, entre d'altres, divuit cursos d'integració laboral, s'ha assessorat més de 2.740 joves sobre la creació d'empreses, més de 2.000 joves han participat en el programa de formació-ocupació i més de 7.000 en seminaris per a la inserció al treball i s'ha desenvolupat una xarxa d'espais de noves tecnologies i multimèdia pels diferents districtes de la ciutat.

>> **JOVES AMB OPORTUNITATS,** que disposen d'espais propis per desenvolupar els seus projectes. Que tenen a l'abast més de 1.200 activitats, a través de diversos programes culturals, per potenciar la creació artística i per viure la nit d'una manera més cívica. Joves que disposen d'un centre d'informació i assessorament (CIAJ) amb 200.000 usuaris l'any. Joves que tenen accés a més de 2.000 nous habitatges de lloguer assequible.

>> **JOVES PARTICIPATIUS,** que intervenen en el teixit associatiu juvenil de la ciutat, a través del Consell de la Joventut de Barcelona, del Casal d'Associacions Juvenils de Barcelona i del Consell de Cent Joves. Joves que participen en les eleccions als consells escolars de 266 centres d'ensenyament secundari.

Des de l'Ajuntament treballem perquè els joves tinguin el seu lloc a Barcelona

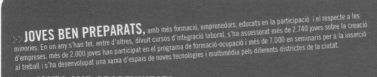

Ajuntament de Barcelona www.bcn.es/ciaj **B** jove

649.788 persones a Barcelona

practiquen algun tipus d'esport.

SER-VEIS A LES PERSO-NES

>> A BARCELONA, L'ESPORT MOLT **B**

Barcelona és una ciutat entusiasta de l'esport. Més del 60% dels barcelonins practica alguna modalitat esportiva. Aquest any hem organitzat 103 actes esportius en què han participat més de 214.000 persones. A Barcelona promovem i facilitem la pràctica esportiva a tots els nivells, posant al vostre abast 130 equipaments amb més de 1.300 espais esportius públics i augmentant cada any l'oferta d'activitats, com els Campus Olímpia, l'esport escolar i els programes per a la gent gran.

I el 2003, Barcelona acollirà diverses competicions de gran ressò d'àmbit internacional, que faran de la nostra ciutat la capital mundial de l'esport, com el Campionat del Món de Natació, els Jocs Mundials de Policies i Bombers, el Campionat d'Europa d'Hoquei i la Final Four de Bàsquet.

Ajuntament de Barcelona www.bcn.es/esports/plaestrategic **B** esport
PLA ESTRATÈGIC

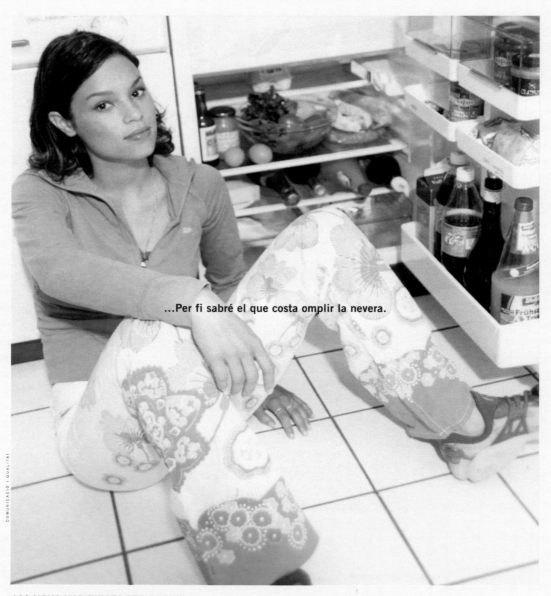

...**Per fi sabré el que costa omplir la nevera.**

122 NOUS HABITATGES PER A JOVES. El meu sofà, el meu llit, la meva nevera, la meva dutxa, el meu balcó... casa meva. Per a tots els joves iniciem la construcció de 122 nous apartaments de lloguer assequible en sòl municipal, al carrer Selva de Mar. A més, 48 habitatges protegits, un centre de dia, sales per a activitats comunitàries i molt més per garantir l'accés de tothom a un habitatge digne. A Barcelona, donem oportunitats als joves.

COMUNICACIÓ I QUALITAT

Ajuntament de Barcelona www.bcn.es B jove

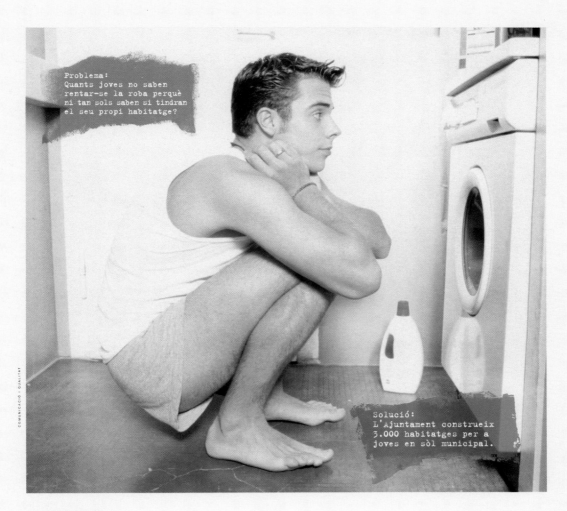

Problema:
Quants joves no saben
rentar-se la roba perquè
ni tan sols saben si tindran
el seu propi habitatge?

Solució:
L'Ajuntament construeix
3.000 habitatges per a
joves en sòl municipal.

COMUNICACIÓ I QUALITAT

**3.000 NOUS
HABITATGES
PER A JOVES A
BARCELONA**

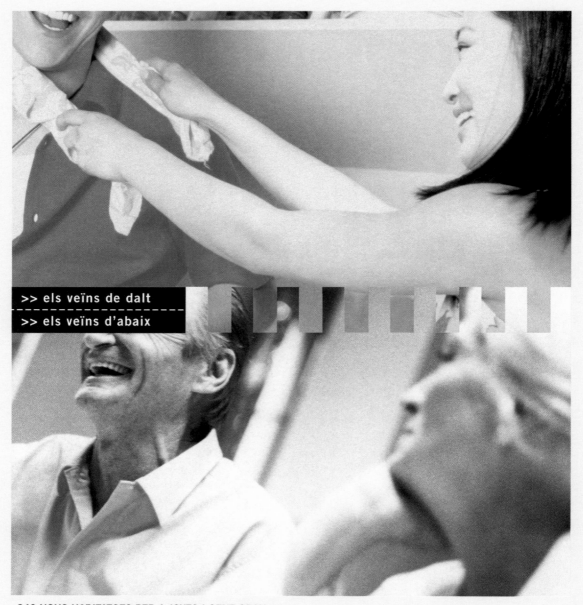

>> els veïns de dalt
>> els veïns d'abaix

240 NOUS HABITATGES PER A JOVES I GENT GRAN. Nous veïns, nous amics. Per a tots ells iniciem la construcció de 240 nous apartaments a la Gran Via (80 apartaments tutelats per a la gent gran i 160 de lloguer assequible per a joves). A més, sales de trobada, serveis comunitaris, espais d'atenció especialitzada a la gent gran i nous serveis públics a la planta baixa. A Barcelona ens preocupem per la gent gran i donem oportunitats als joves.

 Ajuntament de Barcelona www.bcn.es sempre

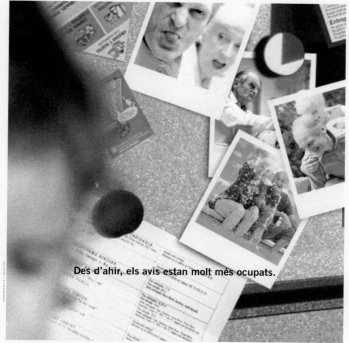

Des d'ahir, els avis estan molt més ocupats.

NOU CASAL DE GENT GRAN A LES CORTS. La gent gran va celebrar ahir la inauguració del nou casal al carrer Cardenal Reig. Un casal on organitzar tallers de gimnàstica, puntes de coixí, manualitats, pintura, ioga, balls, xerrades, exposicions, sortides, cinema, excursions, petanca, billar... Des d'ahir, els avis estan molt més ocupats.

Ajuntament de Barcelona www.bcn.es B per la gent gran

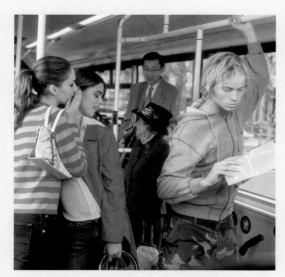

SI ET MOUS AMB TRANSPORT PÚBLIC, VEURÀS QUE PASSEN COSES

- Exposició sobre mobilitat sostenible i segura (del 20 al 2 a l'illa Diagonal).
- Artistes al metro (dies 27 i 28).
- Presentació d'autobusos de gas natural (dia 28).
- Les escoles i el transport públic (dia 29).
- Visita a les cotxeres de Sant Genís de TMB (línia 3, estació Vall d'Hebron) (dissabte, dia 1 de 10 a 14 hores).

Ajuntament de Barcelona mou-te **B**

més lluny, més metro.

La línia 5 del metro arribarà més lluny. Comencen les obres del perllongament de la línia 5 de metro.
Amb noves estacions: Carmel, Taxonera-Coll i Vall d'Hebron, on tindrà correspondència amb la línia 3 del metro.

Ajuntament de Barcelona www.bcn.es mou-te **B**

Ja és aquí.

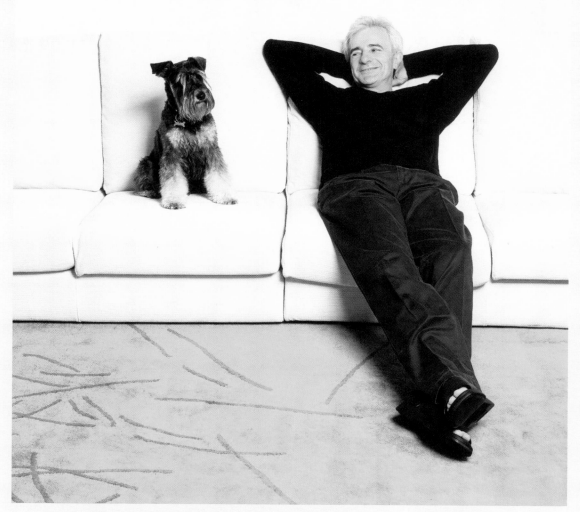

En el temps que has trigat a llegir la pàgina anterior pots fer qualsevol tràmit que necessitis.
INFORMACIÓ, CONSULTES, GESTIONS, TRÀMITS MUNICIPALS. UNA XARXA PERMANENT DE SERVEIS I RECURSOS
D'ATENCIÓ AL CIUTADÀ. LES 24 HORES DEL DIA. AMB EL MÍNIM ESFORÇ.

- www.bcn.es
- 010
- oficines d'atenció al ciutadà

Ajuntament de Barcelona

www.bcn.es

B fàcil

Les biblioteques sí que són guai

A LES 27 BIBLIOTEQUES MUNICIPALS TAMBÉ POTS CONNECTAR-TE A INTERNET.
Tens més de 400 ordinadors per navegar per Internet hores i hores, i sense pagar res. A més, també hi trobaràs milers de CD's, centenars de vídeos i de revistes de tota mena, premsa local i general i, naturalment, milers de llibres. **Guai, no?**

Biblioteques de Barcelona
"Biblioteques de Barcelona és un consorci
de la Diputació de Barcelona i l'Ajuntament de Barcelona"

Ajuntament de Barcelona www.bcn.es B cultura

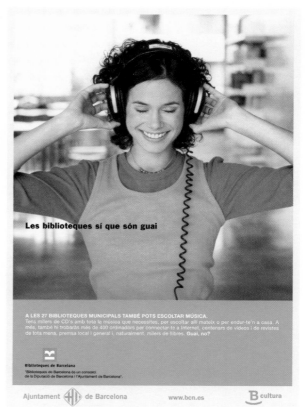

Les biblioteques sí que són guai

A LES 27 BIBLIOTEQUES MUNICIPALS TAMBÉ POTS ESCOLTAR MÚSICA.
Tens milers de CD's amb tota la música que necessites, per escoltar allí mateix o per endur-te'n a casa. A més, també hi trobaràs més de 400 ordinadors per connectar-te a Internet, centenars de vídeos i de revistes de tota mena, premsa local i general i, naturalment, milers de llibres. **Guai, no?**

Biblioteques de Barcelona
"Biblioteques de Barcelona és un consorci
de la Diputació de Barcelona i l'Ajuntament de Barcelona"

Ajuntament de Barcelona www.bcn.es B cultura

Cirici

Television, ad shells, press and radio

Televisión, opis, prensa y radio

So that the libraries are full

Para que las bibliotecas se llenen

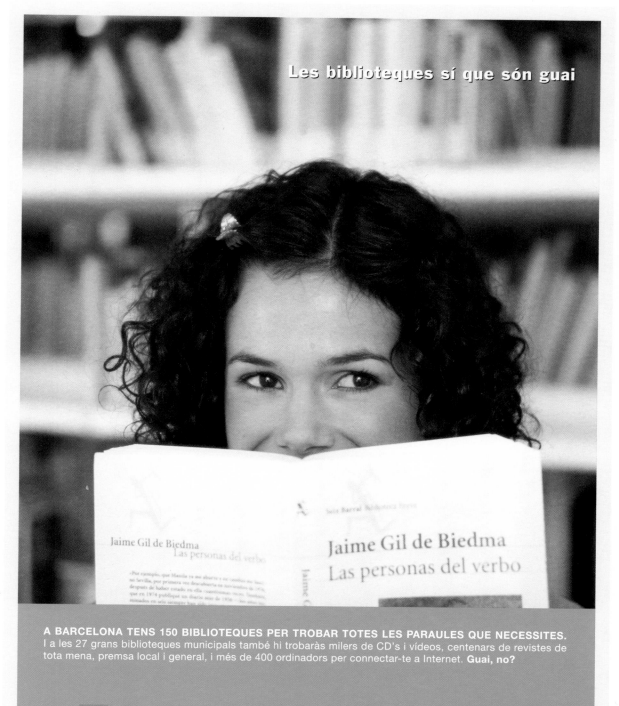

Les biblioteques sí que són guai

Jaime Gil de Biedma
Las personas del verbo

A BARCELONA TENS 150 BIBLIOTEQUES PER TROBAR TOTES LES PARAULES QUE NECESSITES.
I a les 27 grans biblioteques municipals també hi trobaràs milers de CD's i vídeos, centenars de revistes de tota mena, premsa local i general, i més de 400 ordinadors per connectar-te a Internet. **Guai, no?**

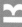

Biblioteques de Barcelona

"Biblioteques de Barcelona és un consorci
de la Diputació de Barcelona i l'Ajuntament de Barcelona".

Ajuntament 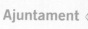 de Barcelona www.bcn.es

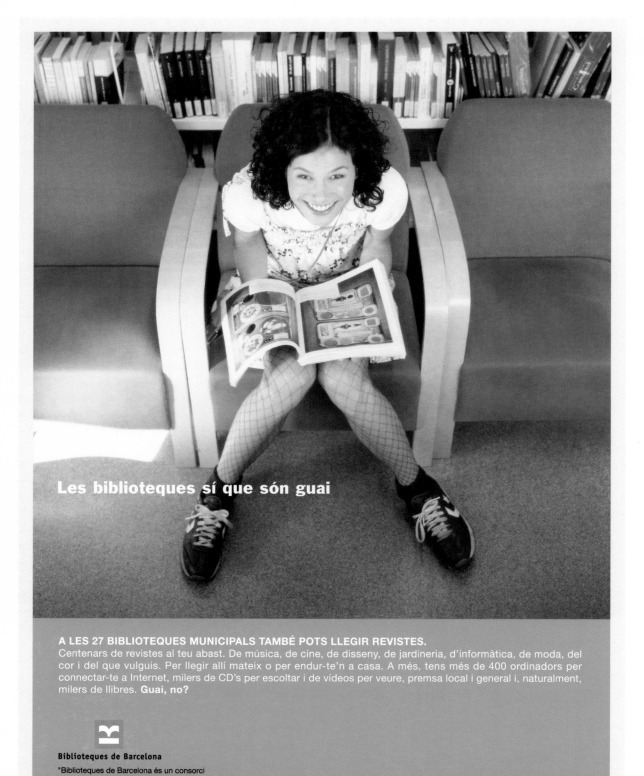

Les biblioteques sí que són guai

A LES 27 BIBLIOTEQUES MUNICIPALS TAMBÉ POTS LLEGIR REVISTES.
Centenars de revistes al teu abast. De música, de cine, de disseny, de jardineria, d'informàtica, de moda, del cor i del que vulguis. Per llegir allí mateix o per endur-te'n a casa. A més, tens més de 400 ordinadors per connectar-te a Internet, milers de CD's per escoltar i de vídeos per veure, premsa local i general i, naturalment, milers de llibres. **Guai, no?**

Biblioteques de Barcelona
"Biblioteques de Barcelona és un consorci
de la Diputació de Barcelona i l'Ajuntament de Barcelona".

 Ajuntament de Barcelona www.bcn.es Bcultura

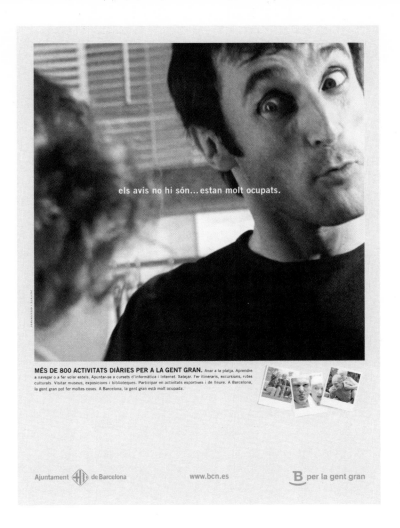

els avis no hi són... estan molt ocupats.

MÉS DE 800 ACTIVITATS DIÀRIES PER A LA GENT GRAN. Anar a la platja. Aprendre a navegar o a fer volar estels. Apuntar-se a cursets d'informàtica i Internet. Xatejar. Fer itineraris, excursions, rutes culturals. Visitar museus, exposicions i biblioteques. Participar en activitats esportives i de lleure. A Barcelona, la gent gran pot fer moltes coses. A Barcelona, la gent gran està molt ocupada.

Ajuntament de Barcelona www.bcn.es B per la gent gran

Imagina

Television, ad shells, press and spots

Televisión, opis, prensa y spots

For the elderly, services for an always active life

Para que la gente mayor esté siempre activa

cultura

Ajuntament de Barcelona

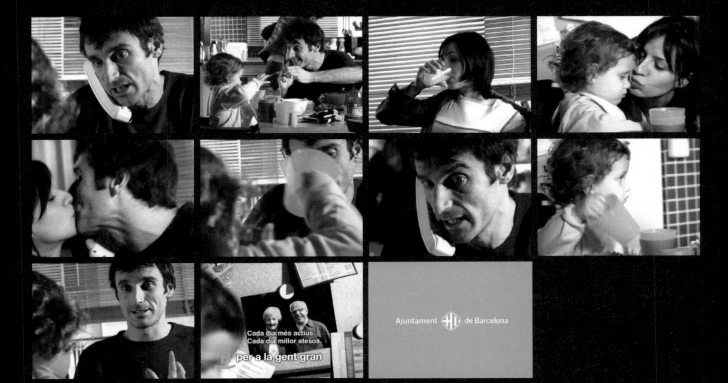

Cada dia més actius.
Cada dia millor atesos.
per a la gent gran

Ajuntament de Barcelona

Grandparents are very busy

(to the girl) -It's grandma and grandpa... you'll have so much fun...
(on the phone) -Father, its me. Can you take care of the girl for a while at around eleven...?
-Oh, you're going to the beach?... And then? Sailing classes?... My goodness! ... And at noon?...
-What computer classes?...
(to the girl) -Do you want a bit?
(on the phone) -Mother, chatting online?... OK, and in the afternoon the entertainment committee...
-All afternoon? No, I don't have your e-mail, but you can give it to me later...
(Voice over) -Right, for the elderly.
(girl) -Grandpa, this one.
(to the girl) -Not your grandpa and grandma, they're very, very busy!!
(Voice over) Barcelona City Council.

Los abuelos estamos muy ocupados

(A la niña) -Son los abuelos..., te lo pasarás tan bien...
(Al teléfono) -Papá, soy yo, ¿os podéis quedar la niña un ratito hacia las once...?
-¡Ah!, ¿vais a la playa?... ¿Y después? ¿Un cursillo de vela?... ¡Vaya!, ¿y al mediodía?...
-¿Qué clases de informática?...
(A la niña) -¿Quieres un poco más?
(Al teléfono) -¿Que mamá chatea?... Vale, y por la tarde la comisión de fiestas...
-¿Toda la tarde? No, no tengo vuestro e-mail, pero me lo das después...
(Voz en off) -Bien, por la gente mayor.
(La niña) -Abuelo, éste.
(A la niña) -No tanto, los abuelos están muy ocupados, ¡muy ocupados!
(Voz en off) Ayuntamiento de Barcelona.

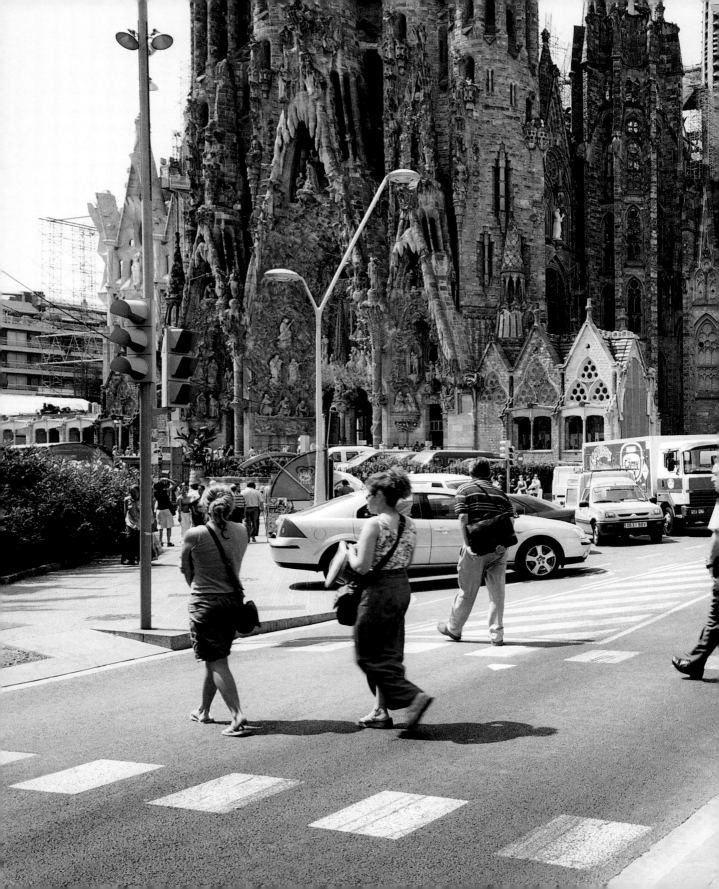

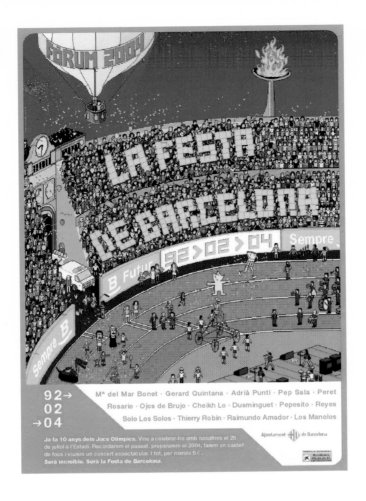

**Tàndem Campmany
Guasch DDB S.A.**

Illustration / Ilustración
Vasava

Ad shells, press, banners
and spot

Opis, prensa, banderolas
y spot

Filling the Olympic Stadium
on the 10th anniversary of
the Games and presenting
Forum 2004

Llenamos el Estadio
Olímpico diez años después
de los Juegos y presentamos
el Fòrum 2004

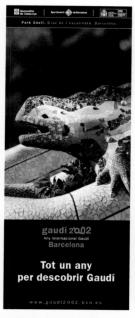

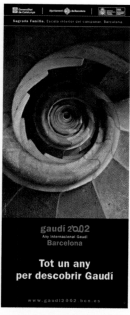

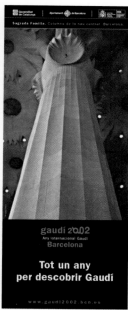

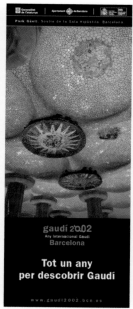

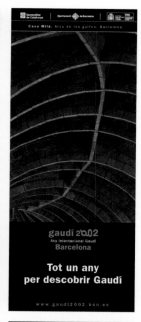

gaudí 2·0·02
Any Internacional Gaudí
Barcelona

**Tot un any
per descobrir Gaudí**

www.gaudi2002.bcn.es

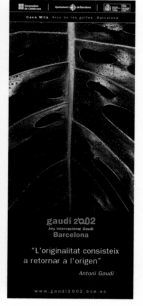

gaudí 2·0·02
Any Internacional Gaudí
Barcelona

"L'originalitat consisteix
a retornar a l'origen"

Antoni Gaudí

www.gaudi2002.bcn.es

**Tàndem Campmany
Guasch DDB S.A.**

Ad shells, banners, press
and spots

Opis, prensa, banderolas
y spot

Celebrating the Year of
Gaudí with ten million
visitors

Celebramos el Año Gaudí
con diez millones de
visitantes

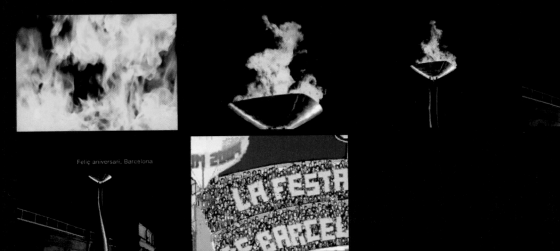

Feliç aniversari, Barcelona

LA FESTA
BARCEL

Olympic Games 10th anniversary
Memorable images of the Games, ending with a Barcelona Fiesta
to remind you and leap ahead.

Décimo aniversario de los Juegos Olímpicos
Imágenes memorables de los Juegos, con un fin de fiesta para recordarlos
y saltar adelante.

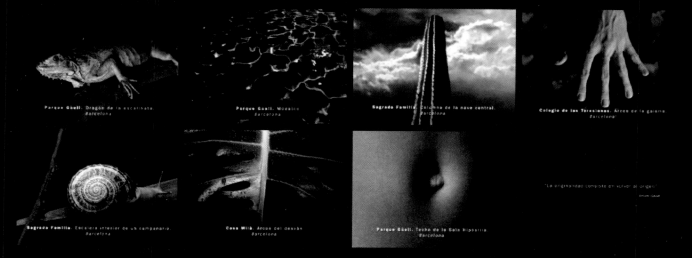

Parque Güell. Dragón de la escalinata.
Barcelona.

Parque Güell. Mosaico
Barcelona

Sagrada Familia. Columna de la nave central.
Barcelona

Colegio de las Teresianas. Arcos de la galería
Barcelona

Sagrada Familia. Escalera interior de un campanario.
Barcelona.

Casa Milà. Arcos del desván
Barcelona

Parque Güell. Techo de la Sala Hipóstila
Barcelona

"La originalidad consiste en volver al origen"
Antoni Gaudí

gaudi 2002

Todo un año para descubrir Gaudí.

Gaudí 2002
A whole year to discover Gaudí

Gaudí 2002
Todo un año para descubrir Gaudí

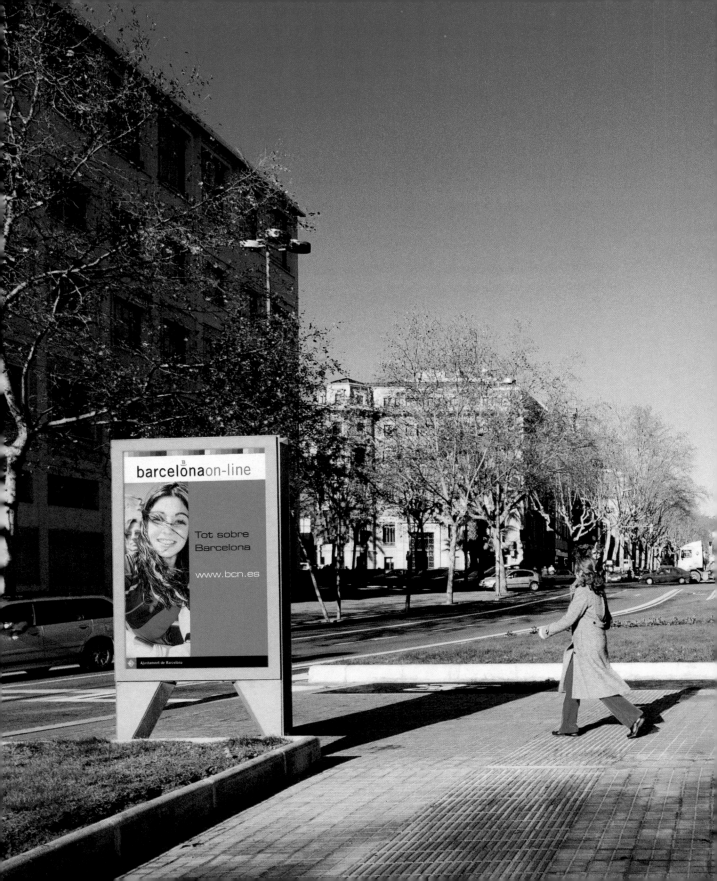

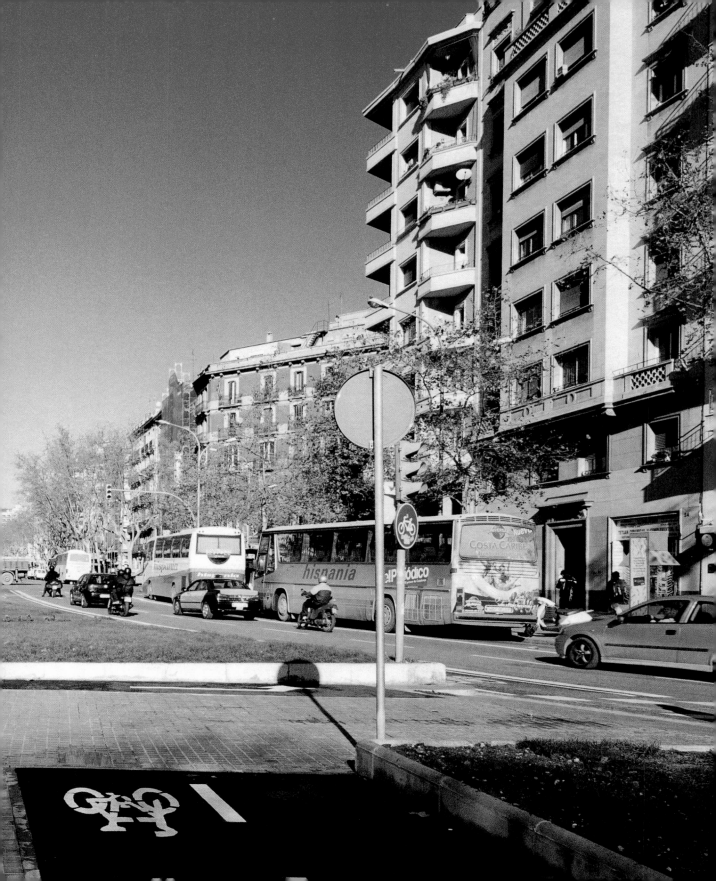

Cirici

Ad shells and press

Opis y prensa

For an online City Council

Por un Ayuntamiento
on-line

barcelona_Bon-line

Tràmits
on-line

www.bcn.es

Ajuntament de Barcelona

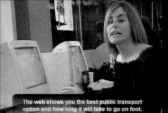
The web shows you the best public transport option and how long it will take to go on foot.

guía
Barcelona's charm.

Yoichi

Bea

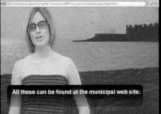

All these can be found at the municipal web site.

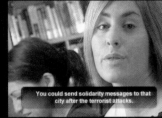
You could send solidarity messages to that city after the terrorist attacks.

If you click on to Education, you can see different educational centres options ...

barcelona
www.bcn.es
Barcelona. The whole city just in one click.

sempre B
www.bcn.es Ajuntament de Barcelona

Barcelona is www.bcn.es
An international award-winner, the spot highlights the easy-to-get information
available to anyone, at anytime, anywhere in the world.
-Just click.

Barcelona es www.bcn.es
Premiado internacionalmente, el spot muestra las múltiples informaciones
fáciles que están siempre al alcance de todos en cualquier lugar del mundo.
-Haz solamente clic.

**Publicis Casadevall
Pedreño & PRG, S.A.**

Ad shells, press and spots

Opis, prensa y spots

Quality shopping with
<u>B</u>-style personal attention

Compras de calidad y con
la atención del estilo <u>B</u>

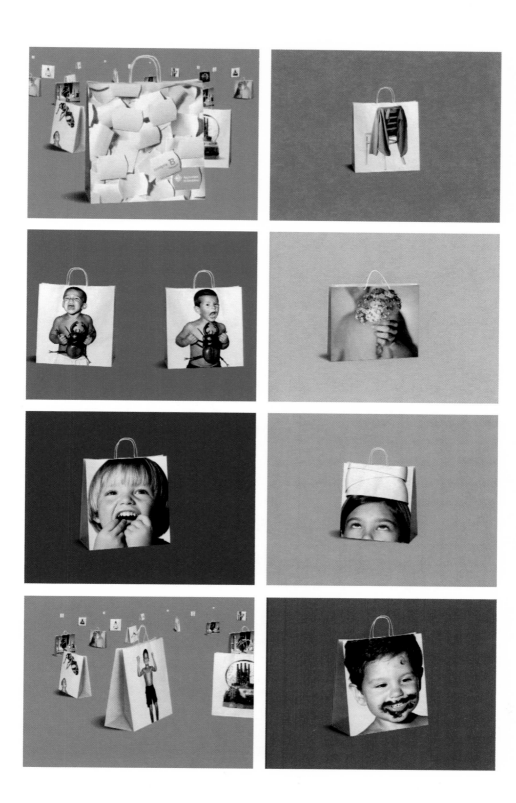

S.C.P.F.

Ad shells, press, bags
and banners

Opis, prensa
bolsas y banderolas

Design Year featuring more
than 300 exhibitions

Año del diseño
con más de trescientas
exposiciones

| **Clase** | Adaptations | Design Year featuring more than 300 exhibitions |
| | Adaptaciones | Año del diseño con más de trescientas exposiciones |

	Cirici		Ad shells and press		Barcelona with the Palestinians and Barcelona with New York
			Opis y prensa		Barcelona con los Palestinos y Barcelona con Nueva York

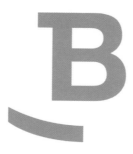

Palestina ens ha trencat el somriure

Barcelona està trista. A Palestina, la gent continua patint. Per això, la Comissió Ciutadana Barcelona per Palestina, formada per diverses entitats ciutadanes, amb el suport de l'Ajuntament, us demana la vostra adhesió i col·laboració. Barcelona participarà en la reconstrucció de Palestina. Barcelona donarà suport als damnificats dels camps de refugiats. Barcelona donarà suport a un procés de pau duradora que posi fi a tota mena de violència i asseguri la convivència de dos Estats viables i amb les fronteres fixes, segures i reconegudes internacionalment.
Adhesions: www.bcn.es

Ajuntament de Barcelona B solidària

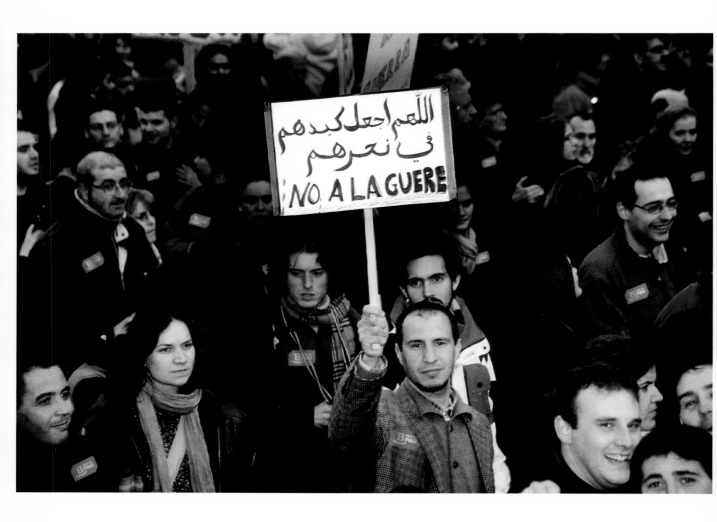

Now, more than ever, the people from Barcelona want to express their support and solidarity with the people from New York.

Barcelona City Council

www.bcn.es

Publicis Casadevall Pedreño & PRG, S.A., *concept, concepto*
Imagina, *production, realización*

Ad shells, press
and banners

Opis, prensa
y banderolas

The people of Barcelona
are <u>B</u> fans during the Mercè
festivities

Los ciudadanos de
Barcelona son fanes de <u>B</u>
en las Fiestas de la Mercè

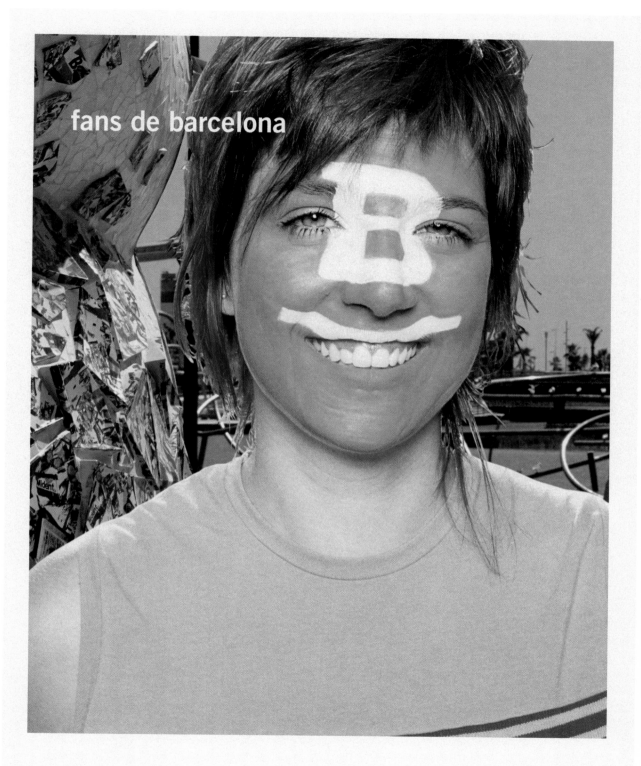

fans de barcelona

Ajuntament de Barcelona

www.bcn.es

Mercè

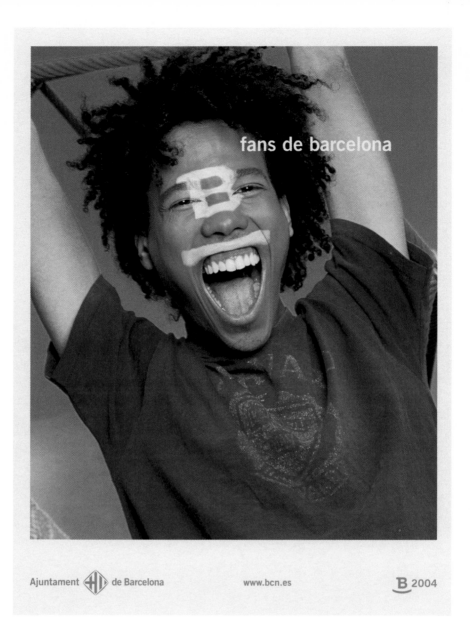

fans de barcelona

Ajuntament de Barcelona www.bcn.es B 2004

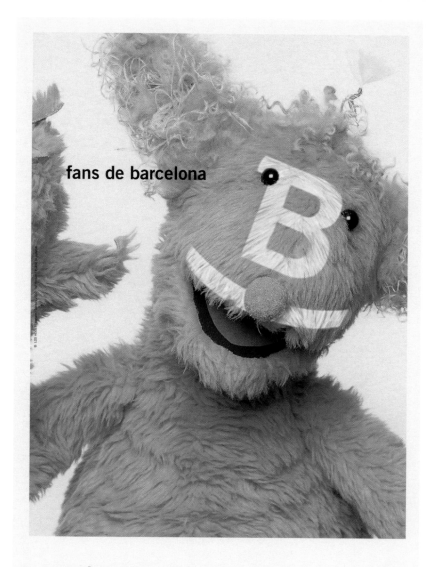

fans de barcelona

Ajuntament de Barcelona www.bcn.es B 2004

mt©

Ad shells, press and banners

Opis, prensa y banderolas

The Mercè is back in 2003

Vuelve la Festa de la Mercè en 2003

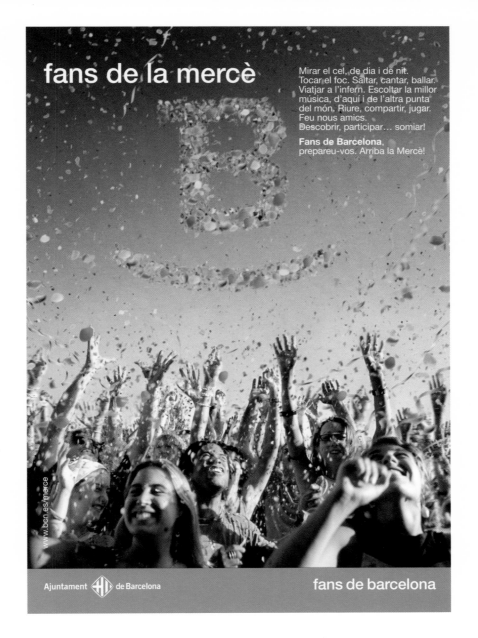

fans de la mercè

Mirar el cel, de dia i de nit.
Tocar el foc. Saltar, cantar, ballar.
Viatjar a l'infern. Escoltar la millor
música, d'aquí i de l'altra punta
del món. Riure, compartir, jugar.
Feu nous amics.
Descobrir, participar... somiar!

Fans de Barcelona,
prepareu-vos. Arriba la Mercè!

www.bcn.es/merce

Ajuntament de Barcelona

fans de barcelona

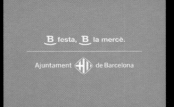

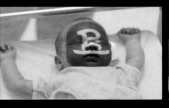

B festa, B la mercè.

Ajuntament de Barcelona

Fans of Barcelona are born
A father points out his son to his best friend. They enter the nursery.
-Which one is it?
-That's easy! The kid with the <u>B</u> in foreground.
PoV father's friend: Father also with <u>B</u> in foreground.

Nacemos fanes de Barcelona
Un padre muestra su hijo a su mejor amigo. Entran en la sala de neonatos.
-¿Quién es?

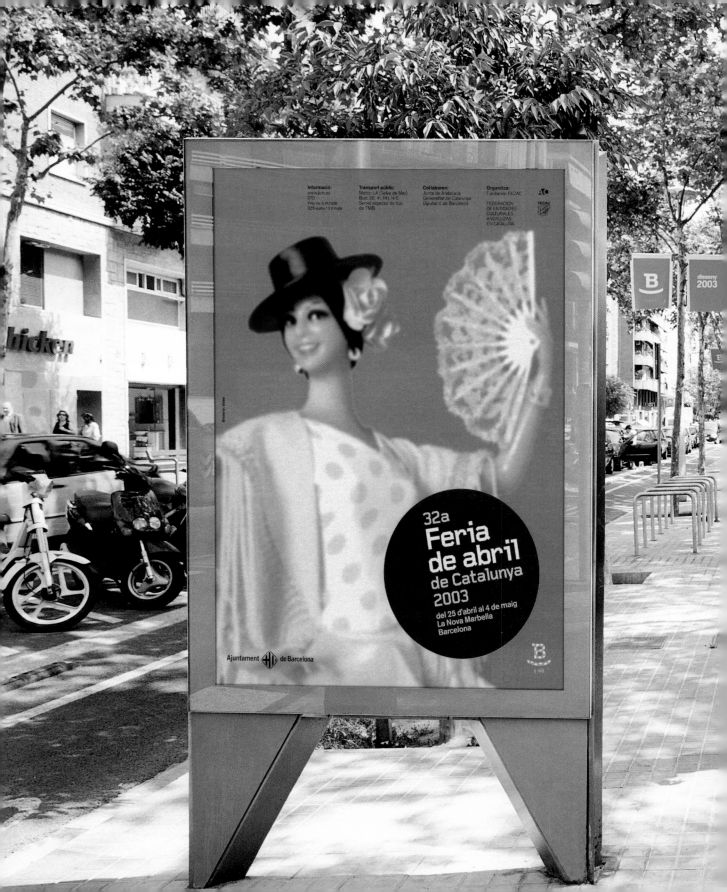

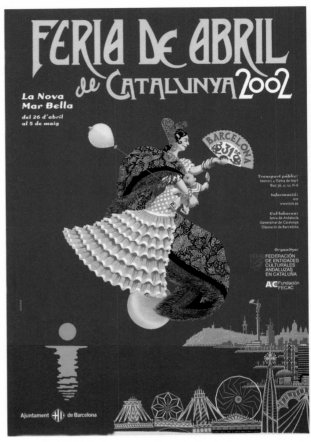

Imagina/Nazario/Peret
(left to right)
(de izquierda a derecha)
Clase
(previous page)
(en la página anterior)

Ad shells, press
and banners

Opis, prensa y banderolas

We want today's artists
and creative talent

Optamos por artistas
y creativos actuales

Barcelona

30ª

FERIA DE aBRIL
DE CATALUNYA
2001

La Nova Mar Bella
del 27 de abril al 6 de mayo

Organiza

Ajuntament de Barcelona

FECAC FEDERACIÓN DE
ENTIDADES CULTURALES
ANDALUZAS EN CATALUÑA

Fundación
FECAC

Tandem Campmany Guasch DDB S.A.

Ad shells and press

Opis y prensa

New ideas for
the city that doesn't stop

Nuevas ideas para
una ciudad dinámica

La ciutat de les idees

Et convidem a conèixer les idees que estan canviant les ciutats de tot el món. Idees sorprenents, innovadores, creades moltes vegades pels propis ciutadans. I, evidentment, les idees que estan convertint Barcelona en la millor ciutat per viure.
Vine a l'exposició "Barcelona, un món d'idees" (Saló d'Experiències i Propostes Urbanes). A partir del 10 de maig i fins al juliol a l'antic edifici del Sepu i gaudeix de la terrassa més original de les Rambles.

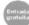
Entrada gratuïta

Ajuntament de Barcelona www.bcn.es sempre B

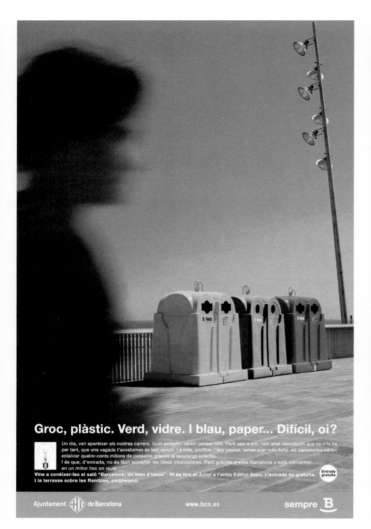

Groc, plàstic. Verd, vidre. I blau, paper... Difícil, oi?

Un dia, van aparèixer als nostres carrers. Quin embolic, vàrem pensar tots. Però poc a poc hem anat descobrint que no n'hi ha
per tant, que una vegada t'acostumes és ben senzill. I a més, profitós: l'any passat, sense anar més lluny, els barcelonins vàrem
estalviar quatre-cents milions de pessetes gràcies al reciclatge selectiu.
I és que, d'entrada, no és fàcil acceptar les idees innovadores. Però gràcies a elles Barcelona s'està convertint
en un millor lloc on viure.
**Vine a conèixer-les al saló "Barcelona, un món d'Idees". Hi és fins al Juliol a l'antic Edifici Sepu. L'entrada és gratuïta.
I la terrassa sobre les Rambles, sorprenent.**

Entrada gratuïta

Ajuntament de Barcelona www.bcn.es sempre B

Cada dia hi ha més gent rara

Quan es van posar en marxa els primers quilòmetres del carril bici, la pregunta va ser unànime: algú anirà en bici per Barcelona?
Una anys després tenim una resposta: 30.000 persones han adoptat la bicicleta com medi de transport habitual. Van a treballar,
a fer gestions o simplement passegen utilitzant els gairebé 100 km. de carril bici que travessen Barcelona.
I és que, d'entrada, no és fàcil acceptar les idees innovadores. Però gràcies a elles Barcelona s'està convertint
en un millor lloc on viure.
**Vine a conèixer-les al saló "Barcelona, un món d'Idees". Hi és fins al Juliol a l'antic Edifici Sepu. L'entrada és gratuïta.
I la terrassa sobre les Rambles, sorprenent.**

Entrada gratuïta

Ajuntament de Barcelona www.bcn.es sempre B

Efectivament. Ningú sèu sol al carrer

Abans, arribaves a un banc, seies i parlaves amb el veí. Ara, amb els bancs nous, fas el mateix, però mirant-li a la cara. Així doncs... on és el problema dels bancs individuals?

I és que, d'entrada, no és fàcil acceptar les idees innovadores. Però gràcies a elles Barcelona s'està convertint en un millor lloc on viure.

Vine a conèixer-les al saló "Barcelona, un món d'Idees". Hi és fins al Juliol a l'antic Edifici Sepu. L'entrada és gratuïta. I la terrassa sobre les Rambles, sorprenent.

Entrada gratuïta

Ajuntament de Barcelona www.bcn.es sempre B

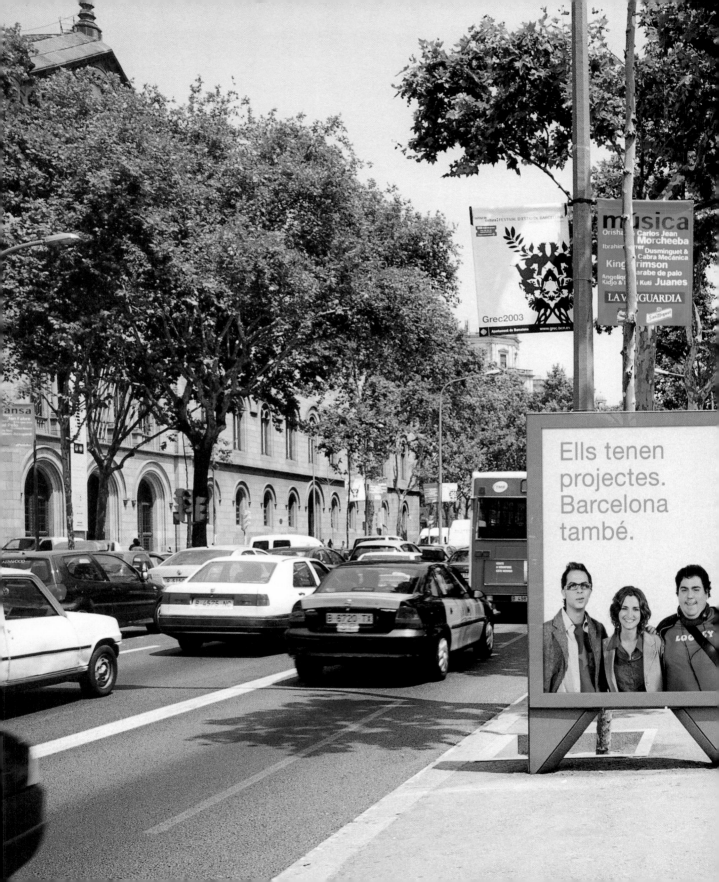

Ells tenen projectes. Barcelona també.

| Tàndem Campmany Guasch DDB S.A. | Ad shells and press | An industrial neighbour-hood is transformed into a neighbourhood of the future based on the knowledge economy |
| | Opis y prensa | Un barrio industrial se transforma en barrio de futuro desde la economía del conocimiento |

Presentem el barri més tecnològic de Barcelona.

Imagina	Press	I'm going to see the new neighbourhood we're building together!
	Prensa	¡Iré a conocer el nuevo barrio que construimos entre muchos!

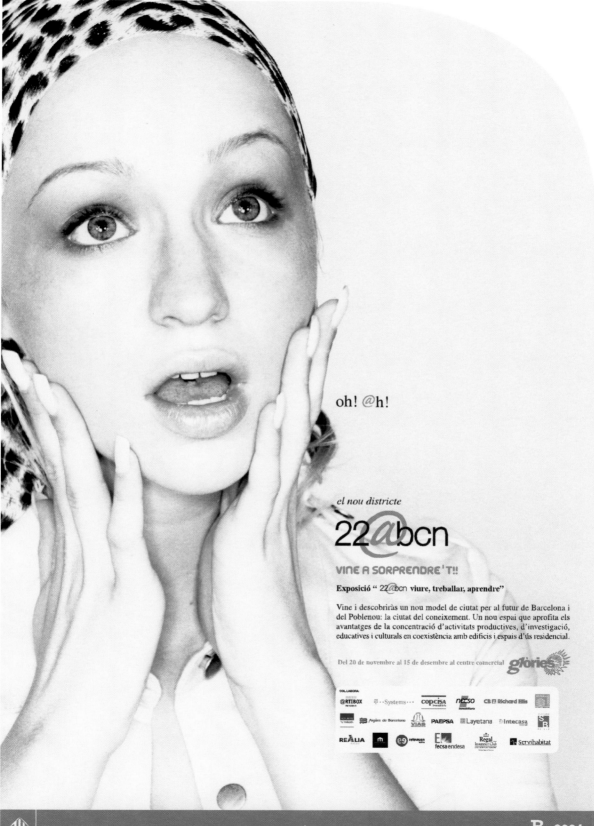

Tàndem Campmany Guasch DDB S.A.

Ad shells, press and spots

The Barcelona with an open future is being built along with Forum 2004

Opis, prensa y spots

La Barcelona de futuro abierto se construye con el Fórum 2004

A Barcelona,
els somnis sempre es fan realitat.

Imagina't una ciutat on les races, les cultures, les idees i l'art d'arreu del món es coneixen, dialoguen, conviuen.
Imagina't una gran esplanada de les cultures, amb auditoris prop del mar.
Imagina't l'Edifici Fòrum.

Página en construcción.

B 2004

Ajuntament de Barcelona

www.bcn.es

M'agradaria tenir molt de lloc per jugar. Aviat tindràs tres parcs immensos

Tindràs més platja. I una nova zona per banyar-te. I més espais oberts. I tres parcs immensos. I el centre de convencions més gran del sud d'Europa. I l'edifici Fòrum, el pròxim emblema de la ciutat de Barcelona. I una esplanada enorme per fer concerts, per passejar, per trobar-se. Tenim un gran regal que ens fem entre tots. No tens ganes d'obrir-lo?

ZONA FÒRUM 2004. La millora urbana més gran d'Europa

B 2004

INFRASTRUC TURES DEL LLEVANT DE BARCELONA SA

Ajuntament de Barcelona

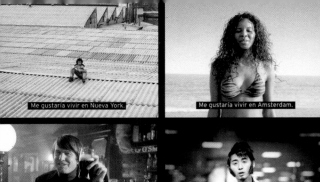

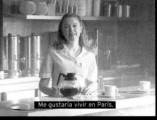

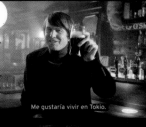
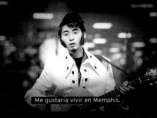
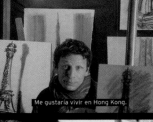
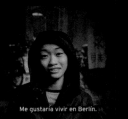
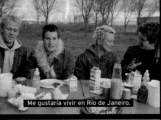
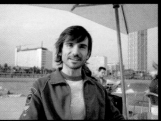

B forever

Ajuntament de Barcelona

I like living in Barcelona
(Several people, in different cities around the world,
speak to the camera)
I'd like to live in New York
I'd like to live in London
I'd like to live in Tokyo
I'd like to live in Memphis
I'd like to live in Paris
I'd like to live in Hong Kong
I'd like to live in Berlin
I'd like to live in Río de Janeiro
I'd like to live in Amsterdam
I'd like to live in Barcelona
I'd like to live in... I like living in Barcelona!
(voice over)
We're lucky to live in one of the best cities in the world,
and together we can make it that way for ever.

Me gusta vivir en Barcelona
(Diversos personajes, en diferentes ciudades del mundo,
hablan a la cámara.)
Me gustaría vivir en Nueva York.
Me gustaría vivir en Londres.
Me gustaría vivir en Tokio.
Me gustaría vivir en Memphis.
Me gustaría vivir en París.
Me gustaría vivir en Hong Kong.
Me gustaría vivir en Berlín.
Me gustaría vivir en Río de Janeiro.
Me gustaría vivir en Amsterdam.
Me gustaría vivir en Barcelona.
Me gustaría vivir en..., ¡me gusta vivir en Barcelona!
(Voz en *off.*)
Tenemos la suerte de vivir en una de las mejores ciudades
del mundo, y entre todos podemos hacer que lo sea por siempre.

Saló "Barcelona, un món d'idees".
Maig - Juliol. Edifici Sepu. Les Rambles.

sempre B

www.bcn.es Ajuntament de Barcelona

Sepu Exhibition

They said we'd make fools out of ourselves...
They said no one would come...
That no one rides a bike in the city...
That it was too square...
They said people wouldn't like it...
That it was a mess...
They said it wouldn't go down in history...
They said it would just make life more difficult...

It's not easy to accept new ideas, but thanks to them,
Barcelona is becoming a better place to live.
Come and see the old Sepu, on the Rambla.
Now they'll say that no one will come
(Text: Exhibition "Barcelona, a world of ideas".)

Exposición Sepu

Decían que haríamos el ridículo...
Decían que vendrían cuatro gatos...,
que nadie va en bici por la ciudad...,
que era demasiado cuadriculado...
Decían que a la gente no le gustaría...,
que era un lío...
Decían que no pasaría a la historia...
Decían que era complicarse la vida...

No es fácil aceptar ideas innovadoras, pero gracias a ellas,
Barcelona se está convirtiendo en un lugar mejor para vivir.
Ven a conocerlas al antiguo Sepu, en la Rambla.
Ahora dirán que no irá nadie...
(Texto: Salón "Barcelona un mundo de ideas".)

We are building a future for Barcelona
- (Music)
- Soon, soon...
- Voice over: The cranes will be palm trees... the rubble will be beach... the workers will be children... the river will be a river... noise will be dialogue... the water will be an immense park... for everyone.
- Barcelona will be a lot better for everyone... at the end of the Diagonal!

Construimos futuro para Barcelona
- (Música)
- Muy pronto, muy pronto...
- Voz en off: Las grúas serán palmeras..., los escombros serán playa..., los obreros serán niños..., el río será un río..., el ruido será diálogo..., el agua será un parque inmenso..., para todos.
- ¡Barcelona será mucho mejor para todos... al final de la Diagonal!

Més de 100.000 llocs de treball

4.000 pisos de protecció

75.000 m² de zones verdes

22@bcn

Ajuntament de Barcelona

Barcelonactiva

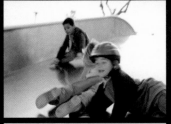
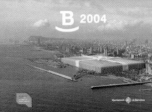

Barcelona looks ahead from 2004
-Do you know how far the Diagonal will go?
-How far?
-To the sea
-Wow!
-And my father says we'll have a supersonic train that goes 1000 kilometres
an hour.
-You're father's nuts, huh?
-He might be.
-Voice over: The high-speed train, the new seafront, the new city of theatre, the
expansion of the port and airport, all that and much more in Barcelona, because
Barcelona looks ahead: Come and see it.

Barcelona mira al futuro desde el 2004
-¿Sabes hasta dónde llegará la avenida Diagonal?
-¿Adónde?
-Al mar
-¡Anda!
-Y dice mi padre que tendremos un tren supersónico que viajará a mil por hora.
-Tu padre flipa, ¿no?
-Quizá sí.
-Voz en off: El tren de alta velocidad, la nueva fachada marítima, la nueva ciudad
del teatro, la ampliación del puerto y el aeropuerto, todo esto y mucho más en
Barcelona, porque Barcelona mira al futuro: Ven a verlo.

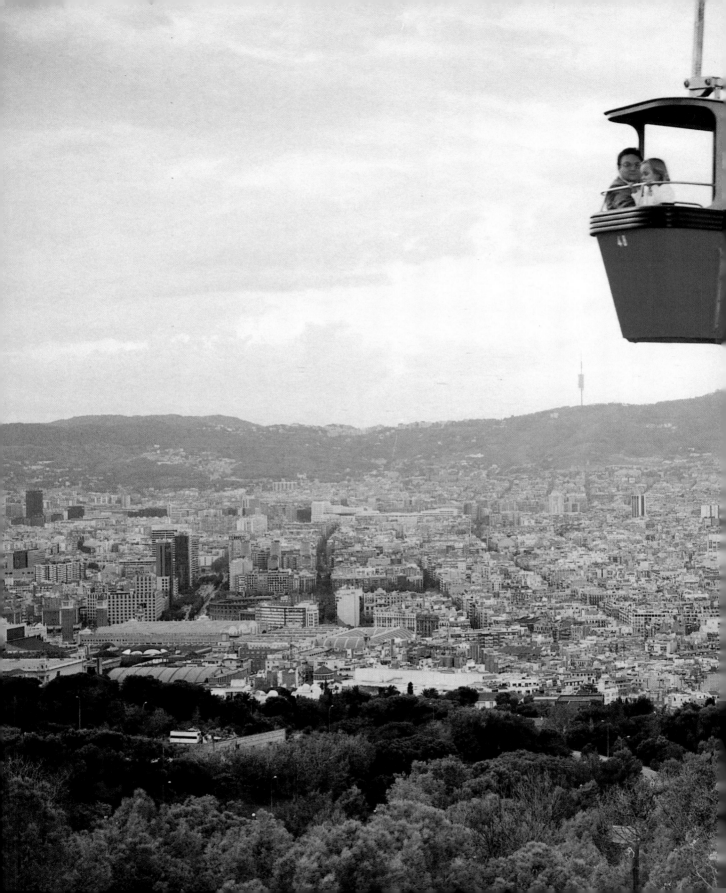

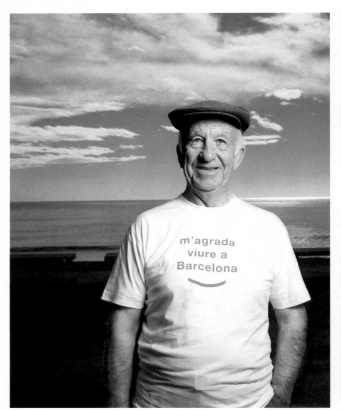

| **Tàndem Campmany Guasch DDB S.A.** | Ad shells, press and banners | We like living in the Barcelona of yesterday, today and tomorrow! |
| | Opis, prensa y banderolas | Nos gusta vivir en la Barcelona de siempre, ¡la de hoy y la de mañana! |

traducción al castellano

Barcelona sabe, como muy pocas ciudades del mundo, combinar la tradición con vanguardia, diseño y modernidad. Es por ello que cautiva, en gran parte, a quienes la visitan y a los que deciden vivir en ella.

Barcelona es, asimismo, una ciudad que ha empezado a andar con firmeza por la senda de las nuevas tecnologías y la innovación, y en la comunicación de marca también quiere ser un referente. El estilo de ciudad que impregna todos los ámbitos se refleja igualmente en nuestra forma de comunicación con la ciudadanía.

Este libro presenta el trabajo que el Ayuntamiento de Barcelona ha llevado a cabo en los últimos cuatro años en el ámbito de la comunicación. Es una suma de complicidades compartidas que aúnan creatividad e imaginación.

El Ayuntamiento de Barcelona destaca por ser una de las instituciones públicas que tiene una comunicación fluida, accesible y práctica con sus ciudadanos. No podría ser de otra manera: ciudad es sinónimo de compartir. Y en Barcelona hemos hecho de esta premisa una de las principales directrices que seguir. El espacio público y los proyectos de futuro forman parte de un objetivo común: hacer día a día una ciudad mejor entre todos.

Esta publicación es una historia gráfica que muestra una ciudad dinámica, festiva, solidaria y diversa. Esta ciudad que estamos construyendo decidida a abrir las puertas del siglo XXI siendo más amable, más emprendedora y con más oportunidades para todos.

Joan Clos
Alcalde de Barcelona

Más que nunca queremos comunicar B

Barcelona traza su diseño de ciudad contemporánea, democrática y viva, en los sesenta y setenta. Es la ciudad de las iniciativas culturales, sociales y políticas, abierta y acogedora. La ciudad de la *gauche divine*, del *boom* de la literatura hispanoamericana, de las revistas, de las movilizaciones contra la dictadura, del esplendor de las asociaciones de vecinos, del primer diseño, del teatro y la música, de las agencias de comunicación emergentes...

Pero hasta el primer Ayuntamiento democrático, a finales del 79, el gran barco de la Barcelona que quiere ser significativa en España y Europa no pone institucionalmente rumbo al puerto de las primeras ciudades del mundo.

Cabían todas las esperanzas.

Del Titanic que se hunde a la ciudad que navega

Zarpamos. Y, al poco, a mediados de los ochenta, en el mundo complejo y en crisis económica, surge la primera voz de alarma: ¡el Titanic se hunde! Félix de Azúa, lúcido y provocador, escribe un artículo de doble filo: reconoce el gran potencial de la ciudad, pero ya nos estamos hundiendo. Como el del Titanic, el proyecto de la nueva Barcelona era ambicioso. Sin embargo, poco después de abandonar el puerto escaseaban los recursos; las necesidades y retos eran grandes; los deseos, inmensos...

Reaccionamos. La travesía sería larga, pero la carta de navegación había sido trazada con mano experta: el primer gran puerto estaba en el 92, los Juegos Olímpicos de la Barcelona reinventada. Quedaba lejos y era necesario comunicar que avanzábamos.

Josep Maria Serra Martí, teniente de alcalde de grata memoria, se lanzó a comunicar la ciudad que queríamos y construíamos. Poco a poco, imparablemente, pero a menudo, también, con velocidad. Creó el primer Departamento de Comunicación municipal con un equipo mínimo y mucha ilusión.

La primera decisión fue acertada y marcó itinerario ¿cómo comunican hoy las mejores empresas? Aprendamos de ellas. Y atrevámonos. Éstas son, en síntesis, las dos grandes líneas para la primera comunicación municipal con los ciudadanos. Maragall es el alcalde que la apoya, que le da ánimos. Nos zambullimos. Y optamos por trabajar con las mejores agencias de Barcelona, con las más innovadoras, las más premiadas internacionalmente: Bassat, Contrapunto, Walterthompson, RCP, Tandem... para crear la imagen de la ciudad, de la Barcelona que tenía futuro. O consultoras como Marketing Systems, Staff Consultants.

Desde el inicio, optamos por creativos de campañas para asegurarnos que, realmente, comunicábamos con los ciudadanos con su lenguaje, desde sus necesidades, para la ciudad deseada y que, paulatinamente, se iba dibujando barrio a barrio, servicio a servicio. Navegábamos.

Con un estilo de marca Barcelona

Teníamos claro que la comunicación municipal no era algo exclusivo del Departamento de Comunicación: era todo el Ayuntamiento quien conectaba con Barcelona. Se creó, para este fin, una comisión de imagen de la cual formaban parte Serra Martí, Lali Vintró, Joan Clos, Raimon Martínez Fraile, Joan Torres..., concejales todos con vocación y opción de ciudad con futuro, que opinaban sobre la comunicación y la consensuaban. Se reunían semanalmente para plantear propuestas, para fijar qué servicios se comunicaban del Ayuntamiento, el cual ampliaba su cartera de servicios para atender, con eficiencia y eficacia, la diversidad de necesidades y retos ciudadanos. Era un equipo de concejales y profesionales en diálogo permanente con los ciudadanos, las agencias, los creativos y los medios de comunicación.

Con una manera de hacer definida por la libertad: colaboramos con quien nos presentaba las mejores propuestas. Lo atestigua el atrevimiento: en los tiempos

en los que la comunicación era vil propaganda y el marketing pecado pagano, optamos por ambos. Lo define la ilusión: todas y cada una de las piezas eran como un recién nacido, portadoras de buenas noticias. Y lo definen los ciudadanos: encantados, orgullosos de la Barcelona emergente.

Del esplendor memorable de los Juegos Olímpicos al nuevo siglo

Llegar a puerto no fue fácil, ya que no todos los vientos eran favorables. Pero la candidatura de la ciudad era una apuesta rotunda por estar en la red de las ciudades del mundo. Bastantes dudaron. Con la nominación, la ciudad explotó. Y empezó el *sprint*: terminaríamos Barcelona, la que queríamos para vivir, para los Juegos Olímpicos.

Toda la campaña *Barcelona més que mai / más que nunca*, prepara, empuja, acompaña y celebra este trayecto. Conseguimos lo que nos habíamos propuesto. Y lo conseguimos todos: más que nunca. Barcelona es la ciudad donde los ciudadanos querían vivir. Más que nunca la ciudad vibra, se renueva, es espacio compartido.

Después llegó, una vez más, la crisis económica, a la que resistimos mejor que otras ciudades. Llegaron tiempos de digestión: a la alocada carrera de la ciudad para los Juegos, le siguió un tiempo para vivir y gozar más relajadamente de lo conseguido.

Y ahora continuamos apostando por el orgullo de la ciudadanía activa, enarbolando el diseño como una manera de sentir y construir la ciudad, continuando la comunicación de servicios diversos para la ciudad de todos y con todos. Siempre relacionados con la gente. Hasta hoy. Sin parar. Sin respirar. Innovando. Escuchando. Proponiendo. Hoy pensamos y comunica-mos no desde campañas, no desde logos y eslóganes... Barcelona es ya una marca. Y como marca comunicamos.

Esta es nuestra historia, en la que nos sentimos a gusto. Una historia de comunicación municipal, pública, ciudadana, que siempre ha querido estar en sintonía con la mejor comunicación.

La marca Barcelona: 2000/2003

Hoy la mejor comunicación es la de marca. Aquí estamos. Con el nuevo alcalde, Joan Clos, el Ayuntamiento de Barcelona se replanteó su visión y misión para la ciudad actual, abierta al futuro cualificado.

La Dirección de Comunicación Corporativa y Calidad, mientras tanto y al mismo tiempo, se sumerge en un compás de reflexión para sintetizar esta visión y misión en el valor de marca, que será el eje entorno al cual pensamos y proponemos toda la comunicación municipal. Porque es el concepto clave, de valor, por el que apuesta el equipo de gobierno en sintonía con los ciudadanos, con la Barcelona más emprendedora.

En el 2000 empezamos a comunicar este valor con rotundidad, atrevimiento y en diálogo con los ciudadanos, las agencias y creativos de la ciudad.

En el 2003, esta comunicación es ya una larga historia, que aquí contamos. Contamos el porqué optamos por la comunicación de marca. Y mostramos como lo hemos hecho.

No es el final. Este libro es un alto en el camino con la voluntad de compartir con otros municipios, la Administración pública toda, asociaciones de los ciudadanos, agencias y creativos de comunicación, estudiantes..., lo que hemos hecho para la comunicación cómplice que Ayuntamiento y ciudadanía quieren y valoran.

Durante todos estos años hemos intentado comunicar Barcelona más que nunca y hemos llevado a cabo esta comunicación con el estilo de Barcelona: *hagámosla B*.

Enric Casas
Director de Comunicación Corporativa y Calidad

Somos una marca pública valorada por los ciudadanos

Uno de los grandes de la creatividad en comunicación lo plasmó con rotundidad: *Barcelona es más que una ciudad: es una marca.* En el equipo de comunicación del Ayuntamiento de Barcelona intuimos todo esto de la marca pública en los ochenta: *Barcelona más que nunca,* fue el grito que despertó a los ciudadanos, enamorándolos otra vez de la ciudad, de su ciudad, en mejoras continuas para los Juegos Olímpicos. Se hizo tremendamente popular. Más que una marca era una casi marca: un eslogan rotundo que funcionó como marca, como firma de toda la comunicación. Los ciudadanos lo interiorizaron, lo convirtieron en grito de orgullo de la ciudad. *Més que mai / Más que nunca* fue la gran apuesta que culminó con el éxito rotundo de los Juegos Olímpicos del 92.
Pero la marca es más. No es sólo un eslogan repetitivo, interiorizado: es una manera de ser y comunicar global, un valor cívico que imprime carácter a lo que se hace y a cómo se hace. Así, cuando contemplamos la comunicación de aquellos años, cada comunicación es interesante en sí, muy gráfica, pero sólo les imprime sello de continuidad el *Barcelona més que mai* y el logo municipal. Hoy, esto, no es suficiente: la marca es más.

La marca es el municipio

Qué es. Cómo pensarla. Cómo construirla. Cómo usarla. Son las preguntas y las apuestas del equipo de comunicación en el 2000. Repensado y reorganizado el municipio como organización a finales de 1999 –las elecciones fueron en mayo–, a principios de 2000 la Dirección de Comunicación Corporativa entró en erupción. Queríamos ir más lejos. Nos apetecía una comunicación municipal de marca, en sintonía con la de las mejores marcas actuales. Nuestra primera afirmación fue rotunda: la marca es el municipio. La marca es cómo el municipio piensa y propone *marcar* la ciudad en los próximos cuatro años. Es, pues, lo que funda, lo que organiza no sólo la comunicación municipal: centra e impulsa todo el municipio. Y fija sus resultados. Más: la marca del municipio, en Barcelona, es una marca mestiza. Las complicidades entre ciudad y municipio son tales, desde el 1979 de la democracia, que es imposible cortar con un bisturí estas relaciones. Por eso, afirmar que Barcelona es una marca equivale a subrayar que esta marca tiene su motor, su fuerza de propuesta y empuje, de motivación y liderazgo, de valor en alza, en la marca Ayuntamiento de Barcelona. El 2000 fue un año de intercambio de experiencias, de estudio, de tanteos, de consultas, de trabajo... para la marca Barcelona.

Algunas cuestiones de marco que nos planteamos

Los gobiernos municipales llegan al municipio con un programa electoral, más o menos claro, que los ciudadanos han votado. Llegan. Y, a menudo, casi se olvidan de él: empiezan a elaborar grandes planes que acostumbran a concluir con un listado, inmenso, de proyectos. Estábamos convencidos, en el 2000, que los ciudadanos querían algo más. Que ya no deseaban sólo un listado de proyectos, de buenos propósitos. Deseaban, pedían, anhelaban una propuesta, nítida, de un estilo de vida. De la que se desprendiesen, como un puzzle, para concretarla, proyectos y servicios. Nos propusimos, pues, fijar con pocas palabras claras, contundentes, fácilmente entendibles, qué es y qué será clave, imprescindible, para la ciudad, para el estilo de vida de los ciudadanos de hoy y del mañana inmediato algo más lejano, el gobierno de la ciudad. Con rotunda precisión. Y apabullante actualidad.

Es, en definitiva, un valor

¡Esto y sólo esto! La marca no es un discurso largo, un puñado de magníficas buenas intenciones y voluntades. Una frase brillante. Un eslogan bonito. La marca es el valor único, imprescindible, actualísimo, estratégico, de rotunda humanidad y oportunidad que hoy / mañana urge, necesita, la ciudad de los ciudadanos. La marca es, pues, una idea útil. Vital. Ética en acción para la ciudad común. Un valor pensado, meditado, propuesto, para la ciudad que tenemos y que queremos.
Un valor, además, público: para lo común, lo de todos y con todos. Un valor formulado bajo el paraguas del programa electoral, desde el escuchar a la ciudad y sus plurales ciudadanos con absoluta atención y apertura. Un valor de respuesta. Certera. De presente y futuro conseguible. Un valor seguro. Imprescindible. Nuclear. Eje. Punto de partida de todo lo que se hace y se hará. Sin duda alguna. Punto de llegada. Punto de motivación para conseguir transformarlo en vida ciudadana.
No es un fetiche o una camisa de fuerza: es un punto de arranque. Y, a la vez, estación de término. Es brújula de navegación. Un valor, pues, concreto y sugerente. Actual y abierto. Jamás pared. Un valor propuesta, invitación. Que suscita afectividad. Que implica en la construcción y sostenimiento de una ciudad emprendedora, culta, democrática radical, solidaria... Que traza horizonte de esperanza.
Un valor de virtud: para comportarnos mejor. Para vivir mejor. Conviviendo. Siempre relacionados.
Un valor cómplice. Paul Valéry avisa: *lo que se hace sin esfuerzo se hace sin nosotros.* Valor que pide un esfuerzo enérgico, riguroso, de todo el equipo de

gobierno. De todos los trabajadores municipales. Y que no puede transformarse en vida ciudadana sin la colaboración explícita y constante de los ciudadanos y sus organizaciones asociativas y empresariales. Sin la interrelación, la relación democrática de proximidad, entre gobierno/organización municipal y ciudadanos/organizaciones ciudadanas.

El valor de marca sintetiza la visión y la misión de la organización municipal, del equipo de gobierno. Visión: el futuro, el horizonte espléndido de vida mejor que se dibuja, propone. Misión: de este futuro, en estos cuatro próximos años, esto. Y esto, condensado, lleno de sentido, de vida: el valor de marca. Un concepto de rotunda ciudadanía y ciudad mejor. Óptima. Esperada. Consensuada. Que es y será el núcleo, el mensaje, la propuesta... de toda la comunicación municipal. De toda: todas.

La marca, como valor, es el mensaje de toda la comunicación

En nuestras sesiones de trabajo concretamos más. Entendimos que la comunicación municipal no inventa nada. No crea nada. Sólo se limita, creativa, innovadora, genial e inteligentemente, a que la marca/valor llegue -comprensible, emocional y convincentemente- a los ciudadanos todos. Repitiéndola. Optando por segmentos. Dándole vueltas. Presentándola con matices y concreciones ciudadanas. Llamando la atención. Hasta que forma parte del paisaje, de la vida cotidiana, del pensar y hacer de los ciudadanos. Hasta que comprendan que la ciudad, la vida ciudadana pública e íntima que desean intensamente, está en lo que el municipio propone en su marca. Y la sitúan entre las más importantes para sus vidas.

Capta la atención. La marca sorprende. La acoges como algo propio. Buscado. Deseado. Se te mete dentro. La entiendes rápidamente. No necesita explicaciones. Te marca. Te viene a la memoria. La recuerdas. Anida en el sentimiento del corazón: *¡Qué bien, qué buenos, qué inteligentes!* El ciudadano está seguro que la ha pensado él: es cosa suya, de los suyos. De su casa. De su tribu. Llena su imaginario. Es su proyecto. Lo suyo. Y compartido. Dice: *¡son de los míos!* Toda buena marca municipal es emocionante: de alto voltaje emocional, un chispazo a lo sensible, a la piel, de los ciudadanos. A la mayoría de los municipios, hiperracionales, trabajar desde y para las emociones ciudadanas les cuesta. Han de dar el salto: la emoción no es la hermana menor de la razón. Hoy los ciudadanos quieren, primero, ser emocionados. Después comprenden. *¡Qué buenos estos del municipio!*

Es promesa. Esto es así porque el valor nuclear, único,

imprescindible, diferente, que la marca municipal aporta, es promesa segura de vida mejor, de vida asombrosa, espléndida: horizonte de esperanza. *Es lo que necesito, al fin, es lo que nos conviene.*

Suscita confianza. En la respuesta motivacional: complicidad. Fidelización. Implicación. Comprensión. *¡Con este municipio, todo!* Y uno se convierte en *fan* de lo público municipal.

Para todos. Todos los ciudadanos. Insisto. La propuesta de valor debe entusiasmar, debe ser facilísimamente comprensible y asumible, para todos los ciudadanos. Porque es valor de ciudad común.

En otros términos, todavía más concretos, la marca como valor debe ser:

1_ **Simple:** barroquismos y alucines no, por favor.
2_ **Directa:** al corazón. Directamente emocional.
3_ **Sugerente:** incita, excita, conmueve, pone en marcha.
4_ **Vital:** *la vida aletea con más fuerza en mi vida y la de la ciudad.*
5_ **Recordable.** Está entre las tres primeras marcas / valores por las que la mayoría de los ciudadanos optan. Sin pensarlo: automáticamente.

Toda marca/valor municipal pide y debemos tenerlo muy/muy claro:

a_ **Tiempo para afianzarla.** Un año largo, como mínimo, para darla a conocer. Después, mantenimiento. Y acrecentarla, reforzarla... Así que prohibido perder el tiempo: cuatro años vuelan.

b_ **Cuesta medirla.** Pero debemos saber su aceptación por la ciudadanía. Aquí, encuestas fiabilísimas. Y decisiones desde los resultados. Sean los que sean.

c_ **Es vulnerable.** Lo que se promete en la marca debe realizarse desde los servicios. Sin concesión alguna a la mediocridad. Un error de bulto, además, la hunde: los ciudadanos pierden su confianza.

d_ **Cuesta recuperarla.** Las públicas, más. Se apodera de la ciudadanía lo peor: *¡todos los gobiernos son iguales!* Aquí debe actuar un gabinete de crisis, y con mucha seguridad, transparencia e imaginación.

e_ **Innovación.** Un valor, además, que cambia porque la ciudad se renueva, no repite el *con todos* y *para todos* tan vaciado de sentido por gastado y estereotipado... Hay que apostar. Hay que atreverse. Debemos proponer lo actual, lo que se hace y se hará, optando por el valor exacto, con la expresión afortunada.

El Modelo Barcelona en comunicación empieza por aquí

El Ayuntamiento de Barcelona, desde el Departamento de Comunicación ha tenido presente, pues, todo esto para fijar la marca del gobierno de la ciudad: para la Barcelona del 1999-2003. Este es el documento del que surgió la marca en su resumen ejecutivo. Lo presentamos como referencia de una manera de trabajar. Es la piedra básica para el Modelo Barcelona en la comunicación municipal: el trabajo de un equipo con atmósfera ciudadana.

Dónde estamos. Barcelona está, y quiere estar, en la primera división de la liga de las mejores ciudades europeas y mundiales.

Qué queremos. No sólo mantenernos en la liga: queremos estar entre las primeras ciudades que cuentan porque son las que ofrecen más oportunidades.

Con quién lo lograremos. Esta liga sólo la ganaremos con un equipo de iniciativa, muy cómplice, formado por ayuntamiento, ciudadanos y sus plurales empresas y asociaciones.

Cómo lo haremos. Daremos prioridad a dos grandes líneas de trabajo:

1_ **Una cotidianidad de calidad continuada.**
Abordando prioritariamente y de forma inmediata: limpieza, circulación y seguridad.
Siempre asegurando una ciudad a punto: mantenimiento constante y mimado de la ciudad.

2_ **Un futuro con retos asegurados.**
Ahora dando prioridad a algunos proyectos estratégicos: 22@bcn o barrio tecnológico para la nueva economía, urbanización del tramo final de la Diagonal, tren de alta velocidad, Fórum 2004... Finales 2002: presentando a la ciudad un proyecto coherente de futuro más global.

Con nuestro estilo.

1_ La calidad de vida, la queremos para todos.

2_ La integración social es la manera con que construimos la ciudad como casa común desde todas las diferencias.

3_ Las mejoras urbanísticas están en todos los rincones de la ciudad que las necesitan: cuidamos y defendemos el espacio público.

4_ Todo lo queremos hacer sumando: desde el diálogo y la colaboración con los ciudadanos.

5_ Renovamos los servicios para que faciliten respuestas adecuadas a todo aquello que preocupa a los ciudadanos.

6_ La nueva economía, las tecnologías de la información y el potenciar a las personas son líneas de trabajo prioritarias.

7_ La política es construcción diaria y estratégica de la ciudad con los ciudadanos.

El valor Barcelona: el corazón del modelo

Éste fue el planteamiento base para definir la marca municipal para el hoy/mañana. Después de largas sesiones de trabajo, el valor clave, el valor de marca escogido, aprobado por el equipo de gobierno, condensado, se concreta en este concepto de marca municipal cuadrienal: *siempre trabajamos con los ciudadanos, para una ciudad de cómoda cotidianidad y futuro seguro.* Como valor sintético, de marca posicional: *trabajo cómplice.* Tremendamente ciudadano: *queremos hacerlo todo -todo- con los ciudadanos. Con su complicidad. Porque sólo así, cívicamente, es posible gestionar la espléndida cotidianidad de la ciudad en los temas claves que preocupan ahora a los ciudadanos -limpieza, circulación y seguridad- y sólo con ellos y con sus organizaciones podemos crear el futuro de oportunidades que urgen para una Barcelona en primera línea económica, social y cultural.* Llegar aquí ha sido un camino largo. Lleno de debate. De escuchar. Es, además, este concepto de marca, de valor de posicionamiento organizativo y comunicativo, el resultado maduro de un equipo de comunicación que llevamos, ya, más de una década trabajando. Innovando. Comunicando. Marcando un modelo de comunicación municipal propio.

Hagámoslo juntos, hagámoslo bien

Este valor, ciudadanísimo, de ciudad relacional, en red de organizaciones y ciudadanos liderada por el municipio, lo trabajamos para darle una dimensión más comunicativa. Hasta convertirlo en el mensaje/ valor comunicativo, en el mensaje de marca para los cuatro años del gobierno municipal: *hagámoslo juntos, hagámoslo bien...* Hagámoslo bien, todos. Porque Barcelona, su cotidianidad y su futuro, es cosa de todos. Conjuntamente. Y no podemos fallar. No podemos hacerlo más o menos. Regular. Sólo es posible hacerlo bien. Y hacerlo en el estilo de bien de Barcelona.

Hacerlo Bien significa, comunicativamente, que estamos mejorando Barcelona en todo lo que proponemos en la comunicación y hacemos con los servicios, que la gestión cotidiana nos encanta y centra nuestra energía, que diseñamos el futuro con entusiasmo, que siempre estamos por la iniciativa y la innovación, que todo lo vamos a hacer con la complicidad de los ciudadanos y sus organizaciones plurales.

En cada comunicación y su conjunto, los ciudadanos comprenderán, interiorizarán, vibrarán y apoyarán, al valor, a la marca municipal que propone:

Construyamos y mantengamos la ciudad entre todos
Calidad en lo cotidiano y los proyectos de futuro
Optamos por la ciudad de los ciudadanos cómplices, innovadora, con retos, con estilo propio, cómoda, abierta...
Nos encanta la primera división.

Hagámoslo B*: el valor de marca.

Este valor de complicidad, de construcción continuada de la ciudad entre Ayuntamiento y ciudadanos, se condensa, toma la forma definitiva a partir del trabajo conjunto entre el Departamento de Comunicación y una de las agencias más creativas de Barcelona.
El resultado es la propuesta de un valor de marca conciso, rotundo, implicativo: *hagámoslo B*.
La B de Bien es la B de la Barcelona que queremos.
A la que la agencia propone añadir un subrayado que recuerda una sonrisa cómplice: es en la Barcelona nuestra de hoy, que debemos hacerlo B. Para vivir B ahora, cotidianamente. Y preparar B el futuro, conjuntamente.
Optamos, además, por un color de mar: un azulado poco común. Un azul de mar y de cielo. De Bar-cel-ona: de cielo y ona/ola de playa.
Como horizonte próximo de comunicación nos propusimos, inmediatamente, que la simple B ya sugiriera, claramente, el *hagámoslo:* se convirtiera en el valor de marca de la ciudad, de Barcelona.
Tenemos valor de marca. Podemos empezar a comunicar.

Impliquemos a los ciudadanos, insistentemente.

Nos lanzamos. Con una primera campaña muy cívica que aborda los problemas claves, los que preocupan a los ciudadanos: limpieza y circulación. Estamos en la tele constantemente. Cada spot, muy nítido, muy de comportamientos ciudadanos, muy de valorar la vida común de la ciudad, explica e implica en el valor de marca: para la ciudad que queremos, *hagámoslo B*.
Hagámoslo B es la última imagen del spot que ocupa la pantalla. Spot que se convierte en gráfica para los periódicos y los elementos públicos para la comunicación en calles y plazas. Todos firmados por el valor de marca: *hagámoslo B*. Somos insistentes. Nos repetimos.
Interiorizado el valor de marca, nos atrevemos a más: este *hagámoslo B* –construyamos y mantengamos la ciudad conjuntamente y óptimamente– que la B por si sola ya comunica, lo concretamos en algunas cuestiones que son claves para el hoy y el mañana de

* En catalán, la letra B y la palabra Bé (bien) se pronuncian igual.

Barcelona: empezamos a añadirle a la B aquello en lo que debemos hacerlo B
 B innovadora
 B solidaria
 B cultura
 B educación
 B participación
 B diversa
 B tecnológica
 B futuro
Muchos de estos enfoques en el *hagámoslo B* han quedado como valor específico para diferentes gamas de servicios básicos para la ciudad del Bienvivir: cultura, soporte social, educación, salud, urbanismo...
También potenciamos orgullo ciudadano, amor por estar y compartir la ciudad, la Barcelona de todos y con todos
 siempre B
 la Barcelona que B (viene)
 que B Barcelona

La marca interiorizada personal y públicamente.

Queremos que esta B, lo que significa, el valor nuclear desde el que Barcelona avanza, se construya como primera ciudad en vida personal y común, marque a los ciudadanos. Amablemente. Rápidamente. Un valor de marca no interiorizado, no sentido, no vivido, no emocionante, no compartido, no entusiasta, no esperado es una marca floja: un garabato sólo bonito, una propuesta prescindible.
El horizonte de trabajo de toda la comunicación de *hagámoslo B* son todos los ciudadanos de Barcelona. Muy diversos. Nuestro trabajo inicial fue de una intensidad muy fuerte: escuchar, investigar como los ciudadanos conocían, comprendían, aceptaban, se implicaban... en el valor de marca para, en su sintonía, proponer otros spots, ampliar en los que debemos hacerlo B. Es un trabajo en tensión. Un trabajo de escucha y propuesta: un diálogo permanente. Siempre avanzando.

Siete objetivos del Modelo Barcelona.

Para llegar a todos los ciudadanos debíamos lograr que toda la organización se pusiera a comunicar desde este valor de marca. En el Modelo Barcelona nos fijamos siete objetivos de trabajo para la comunicación corporativa global. Presentamos, sólo, su enunciado: marca un estilo de trabajo.
1_ **Tomamos la iniciativa:** no vamos a remolque.
2_ **Creamos sinergía:** tenemos una estrategia global.
3_ **Respondemos a los intereses ciudadanos:** mejoramos su cotidianidad y tenemos proyecto de futuro.
4_ **Presentamos una nueva imagen, un nuevo**

hacer municipal: más cómplices con los ciudadanos.

5_ **Elaboramos un discurso global de ciudad potente:** una visión que entusiasma.

6_ **El alcalde lidera todo lo que hacemos:** concentración institucional.

7_ **Llegamos a los ciudadanos con claridad y contundencia:** comunicación constante y campañas continuadas.

Los presentamos porque el valor de marca no es una decisión aislada en comunicación: forma parte de una estrategia global para comunicarnos mejor con los ciudadanos.

Global: podemos tener valor de marca y ser de una pasividad espantosa. Podemos tener el valor de marca, pero sólo usarlo en campañas puntuales, mientras toda la organización comunica como le viene en gana. Podemos tener valor de marca pero que no responda a la ciudad real y la que queremos. O que no marque toda la imagen municipal... Nos propusimos lograr que el valor de marca fuera municipio en acción. Y en acción ciudadana.

En cada uno de los siete objetivos, desde la marca, trabajamos con propuestas concretas, con resultados a la vista.

Un *briefing* para tomar decisiones.

¿De dónde, sin embargo, partimos para llegar al valor de marca? De un documento base, claro, trabajado y elaborado con materiales diversos: programa de elecciones, líneas estratégicas de trabajo, discursos del alcalde, conversaciones con él y el gerente municipal, escucha de las necesidades, retos y valoración de los ciudadanos y sus organizaciones asociativas y empresariales, estilo y estado de la ciudad, otras marcas anteriores... Un *briefing*, pues, para la toma de decisiones con propuestas claras. Sin literatura.

Minimal. Directo a lo nuclear para definir con rotundidad el valor de marca: el mensaje de gobierno.

Real/evaluado. Que parta del gobierno municipal y de las necesidades / retos de la ciudad: trabajemos en el cruce.

Creativo/innovador. No nos quedemos en la primera propuesta. En lo fácil. En lo que otros municipios ya hacen. No va. La ciudad nos pide más. Trabajamos con gente creativa. Innovadora. Implicándola. Con gente de fuera de la organización: bienvenidos. Creamos, para la marca, un equipo abierto.

Consensuada. La marca, el valor de marca, no lo pusimos en circulación en plan novedad: *vengan, conozcan y aplaudan.* Lo cotejamos, probamos... con grupos de ciudadanos plurales. Les escuchamos. Anotamos sus sugerencias. Mayoritariamente les pareció oportuna, actual y con futuro.

Obligatorio. Decidido el valor de marca, es de uso obligatorio para toda la organización municipal. Aquí, en especial, es importante cómo la presentamos, cómo la facilitamos a todos los equipos municipales. Sólo hay una manera: motivación e implicación de toda la organización, de toda su gente. Y una normativa muy clara y fácil de aplicar, nunca con imposiciones. Siempre convenciendo.

La marca municipal es un *mix*.

El escudo, ¿no es la marca del municipio? Sí. Y no. La marca, en la organización municipal, es un *mix*. Es una suma. Es el resultado de un mestizaje. Fue un descubrimiento.

En las organizaciones municipales la marca funciona, se presenta de una manera diferente que en las empresas, en las que el logo, su escudo, es el valor nuclear de marca.

Valor/idea ciudadana cuadrienal de gobierno. El valor, el mensaje contundente, rotundo en actualidad y futuro, promesa clara y estimulante, propuesta por el equipo de gobierno en su tarea cuadrienal, conforma el 51% de la marca en la organización municipal. Porque es lo que el municipio, ahora, es y hará: una propuesta de ciudad, de ciudadanía, preñada de presente y futuro mejores.

El escudo, el sello de la ciudad, es la firma corporativa. Da continuidad. La suerte, en las organizaciones municipales, es que el escudo es histórico: es memoria. Dice: *tenemos una larga tradición de ciudad y vamos a continuarla.* Es fantástico. Pero es poco. Y tiene un gran problema: los ciudadanos no entienden lo que propone, lo que dice. Sólo los históricos lo saben. Pero es firma. En una carta, la firma es clave. Pero es imprescindible, fundamental, el mensaje: el valor propuesto. *Ayuntamiento de Barcelona + escudo* es el 25%. El escudo más el nombre de la municipalidad, y el eslogan en los últimos años, se convirtió en el logo que todo lo firmaba. Estuvo bien. Pero ya no es suficiente.

Símbolo de actualidad. Es la mancha, el trazo gráfico, que grita, que se nos mete, que interiorizamos, que condensa el valor, el mensaje, en un trazo visual, rápidamente identificable en el huracán de símbolos/marcas actuales. Es la B. Es el 15%.

El estilo diferenciado. Es el 9% último: colores, gráfica, tipos de letra, contemporaneidad... En definitiva, diseño. Un 9% que decanta, a menudo, la balanza de la atención, la complicidad... Aquí quisimos ser absolutamente contemporáneos. El conjunto es nuestra marca de gobierno público, municipal, para la ciudad que estamos haciendo, compartiendo. Valor: hagámoslo Bien. Acción,

implicación, compartiendo, pues. Escudo de la ciudad remodelado recientemente: siempre igual y en todas las comunicaciones, en sitios fijos. Símbolo: <u>B</u> de <u>B</u>ien y de <u>B</u>arcelona, siempre <u>B</u>uena. Estilo: actual, ágil, desenfadado, directo, recordable, innovador.

Porqué del *mix*.

¿Por qué esto es así? Brevemente.

Porque cada cuatro años -los tiempos son veloces- los ciudadanos quieren, necesitan, que la tradición de ciudad, conservada y sostenida en el escudo municipal, se renueve: responda, con contundencia y seguridad, a las necesidades y retos actuales/ futuros. No quieren más de lo mismo, que es ir hacia atrás. Inexorablemente. No están por la continuidad únicamente. Hoy es parálisis. Más de lo mismo es menos ciudad de humanidad compartida.

Quieren que lo que se propone reencante sus vidas con seguridad, las sitúe en la órbita de las ciudades con opciones claras de futuro cualificado, emprendedor, desde un valor / idea / mensaje oportuno con reto, compartido, con nuevas posibilidades de calidad de vida explícitas de más y más civilidad.

Los ciudadanos no quieren frases bonitas, eslóganes sugerentísimos, propaganda, populismo. Ya no: no más. Quieren, en la marca, el valor actual, horizonte de presente cierto, cualificado y futuro seguro: hechos. Y hechos ciudadanos: personales y para la ciudad. Están por los retos implicativos: por la esperanza. En el fondo los ciudadanos buscan, en el valor de marca cuatrienal, seguridad: *con este valor viviremos mejor y el futuro está más despejado.*

Las empresas no tienen este problema: sus marcas no son medievales como la de Barcelona. La bandera cuatribarrada y la cruz roja, en los tiempos feudales, de guerras continuas, de defensa del territorio, de cristianismo militante, tenían un significado: un valor contundente y estimulante. Hoy sólo recordado por los menos. Fundacional, entonces y hoy, de ciudad y su ayuntamiento. Pero no trazo de ciudad y organización municipal de gobierno, actualísima en el XXI. El secreto de la marca municipal está en aunar presente / futuro con pasado/tradición. Siempre, pues, clásico / contemporáneo.

Los elementos del *mix*.

Para el diseño de todos los elementos del *mix* de la marca, tuvimos presente:

Menos es más: condensación de significados nítidos, nada de grandilocuencia. Nada de orlas, de letras góticas... Somos racionalistas.

Exquisitos. Y, a la vez, tremendamente sensuales. Una palabra y una actitud, ésta, prohibida en muchísimos

municipios. Donde impera el oficialismo: el mármol. La frialdad. Es anticomunicación. Es polvo: burocracia. Optamos por el sentimiento. Por emocionar: por implicar. Por crear.

Para un mayor efecto y afecto. Nos interesa, en comunicación, llegar, convencer al corazón y a la razón. Por este orden.

La comunicación municipal -toda- parte de esta voluntad: *en el principio de todo municipio está la acción, el verbo, la palabra de comunicación, el valor por lo cívico, el gozo del contacto y la complicidad, la conexión relacional y constante con los ciudadanos todos para la ciudad y la vida cívica mejor.* Toda comunicación con los ciudadanos, pues, es trinitaria: acción constante de relación, palabra de valor / tendencia en la construcción de la vida y la ciudad, y amor. Amor, aunque extrañe. Amor, en comunicación, es sinónimo de sentir, entender, somatizar, coimplicar... Toda comunicación municipal es escucha y relación gratuita con los ciudadanos. Toda comunicación municipal es comunicación/construcción ciudadana. Vibración ciudadana compartida. Fusión. Con heroico furor: motor de vida óptima. Íntima y común: emocionante, inteligentemente sentida, percibida. La respuesta ciudadana, entonces, sólo puede ser una: encantados. Asombro de familiaridad. Confianza. Y constatación de vida mejor: personal y común.

Constantes en la marca municipal.

Nos introducimos en el mundo de las mejores del momento. Las estudiamos. Las compartimos. Y sacamos algunas conclusiones para fijar, definitivamente, nuestra marca municipal.

Atrevimiento. Queremos proponer valor actual y opción por una ciudad que esté en la frontera: invitamos a los ciudadanos a dar un salto cualitativo en democracia, en solidaridad, en convivencia, en civilidad, en cohesión, en educación, en sentido, en economía para todos...

Diferencia. No queremos copiar. Pero tenemos presente lo que se hace en marcas. Su tendencia. Para aprender. Para estar en línea. Pero queremos ser nosotros: diferentes para la ciudad que queremos diferente. Mejor. Super. Referencial. De humanidad emocionante.

Futuro. Subrayamos futuro seguro. Los ciudadanos, hoy más, están inquietos. Temen perder oportunidades de vida mejor. En el mundo hay cambio acelerado. Y esto se vive, personal y localmente, con inquietud. La marca municipal es garantía de tiempos abiertos y cualificados: los crea.

Pacto ciudadano. La marca municipal es pública: es compartida. Desde su inicio, concepción, presentación y desarrollo, suma, agrupa, cohesiona el sentir de

los ciudadanos y sus organizaciones asociativas y empresariales. Es punto de encuentro y punto consensuado de arranque. Es meta compartida: mutuamente anhelada. Y conseguida.

Memoria organizativa. La ciudad es historia y futuro. Es presente de alternativas y vivencias. A pesar de que debemos reinventar la marca municipal cada cuatro años para subrayar la *polis* que estamos facilitando, pariendo, esta marca debe alinearse en la trayectoria de la memoria de la ciudad. Que siempre avanza. Toda ciudad es, siempre, libertad: apertura. Pero con un trazo de continuidad.

Constancia. La marca no puede marcar algunas comunicaciones y otras no. En unas inmensa, en otras enana. Está en todas: firmándolas. Referenciándolas. Fijando su estilo. Su imagen. Ningún departamento, área... puede crear la suya: somos una única organización municipal. Todo lo más pueden aspirar a una submarca. Algunos departamentos. Muy pocos.

Suma. La marca suma lo mejor que somos, lo mejor que hacemos y haremos para la ciudad. En las organizaciones municipales grandes, como la de Barcelona, esta suma es más difícil. Porque lo que ofrecemos, nuestros servicios, son de una diversidad alucinante. Debemos sumar.

Promesa electoral. En toda marca anida, ya, una promesa electoral: *somos capaces de hacer esto para la ciudad. Y continuaremos con propuestas todavía más interesantes. Porque sabemos cuál es el después.* Algunos municipios no se piensan como marca pública, constructora y sustentadora de ciudad. Se piensan como máquina para ganar las próximas elecciones. Su comunicación se idea y estructura desde aquí. Y para esto. Los ciudadanos los miran con espanto: *no tenemos gobierno: tenemos un partido con unos políticos que sólo buscan perpetuarse.* Su final es conocido: resisten, como máximo, un par de elecciones. Y los mandan a casa, a su partido partidario. Máquina que se aprovecha de la ciudad: no la vigoriza, no la sitúa en primera línea de vida espléndida para todos y con todos. No somos de esos.

Marca sí, servicios también. Esta es la respuesta desde lo municipal al desafío contemporáneo de Nike. Queremos estar con los ciudadanos. Y vamos a estar con ellos desde una propuesta de rotundo valor actual, clave para la creación, el desarrollo y el crecimiento de la ciudad. Un valor, pues, imprescindible, consensuado. Pero no nos limitaremos a proponerlo, insistente y coherentemente: lo transformaremos en vida de ciudad compartida a través de todos los servicios públicos. Que no van a decrecer: los que hagan falta para transmutar el valor en vida ciudadana espléndida.

Evolución del Modelo Barcelona.

Las marcas evolucionan. Las públicas más. Porque se dirigen a una ciudad común formada por conjuntos de ciudadanos plurales y, a menudo, con intereses contrapuestos, en evolución rápida, con expectativas cambiantes. Porque la realidad cambia. En la ciudad, en el mundo, en sus vidas. Nada, hoy, es permanente. Estamos en tiempos movedizos. Unos buenos tiempos. En los que los ciudadanos quieren más y más calidad de vida. La quieren todos. Y la quieren ya.

En la marca *hagámoslo B* de Barcelona, la evolución es clara: evoluciona la marca porque cambian las inquietudes, los intereses, los deseos, las percepciones y los resultados ciudadanos. Cambia sobre su eje: siendo la misma, refleja realidades varias, retos y necesidades que los ciudadanos subrayan, les inquietan, piden soluciones, propuestas, respuestas municipales.

Enero 2000. La marca pone el acento en hacerlo bien y juntos, en el lograr y mantener una ciudad limpia, con circulación cómoda y segura. Es el año de la comunicación para una buena cotidianidad. Es el año clave, fuerte, torrencial en comunicación, para asentar la marca en los ciudadanos, para convertirla en piedra angular de la acción de gobierno. Un gobierno municipal, un municipio con los ciudadanos. Que propone acciones cívicas, de ciudadanos y gobierno para la ciudad mejor: juntos trabajaremos <u>B</u>ien por la Barcelona que queremos. Que necesitamos. Que nos apetece. Por la Barcelona que <u>B</u>iene. Con V en lo correcto gramatical. Con <u>B</u> porque es Barcelona que e<u>B</u>oluciona.

Mayo 2001. La marca se desarrolla hacia el mimar a la gente y la calidad de vida en algunos grandes temas concretos, estratégicos.

Septiembre 2002. La marca pone el acento en una Barcelona que funciona porque la gente, sus ciudadanos, la viven, la usan, la quieren. Siempre es la misma marca: el mismo valor. El mismo grafismo. El mismo escudo. Pero el mensaje, siendo el mismo, enfoca diferentes temas, diferentes preocupaciones, diferentes retos ciudadanos... en los que el municipio está presente. Subraya. Prioriza. Retos que la ciudad y sus ciudadanos deben –y quieren- asumir para la ciudad que queremos. Hoy. Ya. Y mañana más. Comunicamos que estamos facilitando propuestas y soluciones. Impulsando respuestas con los ciudadanos.

Enero 2003. Presentamos la Barcelona del futuro: la Barcelona del Fòrum 2004, un barrio de nuevas tecnologías, puerto y aeropuerto más internacional... Siempre es la misma marca: el mismo valor. El mismo grafismo, el mismo escudo. Pero el mensaje, siendo el mismo, enfoca diferentes temas, diferentes

preocupaciones, diferentes retos ciudadanos...en los que el municipio está presente. Subraya. Prioriza. Retos que la ciudad y sus ciudadanos deben –y quieren– asumir para la ciudad que queremos. Hoy. Ya. Y mañana más. Comunicamos que estamos facilitando propuestas y soluciones. Impulsando respuestas con los ciudadanos.

Descubrimos algunos de los anuncios en la prensa, las banderolas y grandes carteles en la vía pública, los spots en tele... que ideamos y realizamos para comunicar la marca: *hagámoslo B*. Aquí, en la comunicación hecha, comunicada, es donde la comunicación de marca muestra su do de pecho: creatividad, innovación, eficacia, diferencia, nuestro estilo continuado... En el libro esta su gráfica. En el diskette su narratividad.

Empezamos presentando la marca B con lo que los ciudadanos les preocupaba: la limpieza. El spot de tele presentaba a un conjunto de trabajadores que, con traje de tarea, empiezan la recogida, cuidando los detalles. Uno, con el puño de la camisa, le da un toque al abridor de un contenedor. En los carteles invitamos a colaborar. Firmado: *hagámoslo B*. Siempre. Fue la irrupción de la marca. Que completamos con dos spots sobre cómo plegar los cartones para tirarlos: un mago lo lograba, enseñando el truco. Y cómo deshacerte de un mueble viejo: se queda fijo en pantalla, rato, hasta que una voz dice, *llámenos y se lo venimos a retirar en una semana*. Lo hacemos B. Y se lo llevan.

Continuamos, con la marca ya conocida, con una campaña –tele/calle/periódicos– para potenciar civismo y abordar la circulación e insistir en la limpieza. Optamos por un código: lo A no funciona en la ciudad. Y lo B, va. Así aparece, siempre con una gráfica muy actual, una moto por encima de la acera y una moto por la calzada. Unos pasos por la calle y otros por un paso de cebra. Un coche atronador y un coche casi silencioso. Un muchacho dejando la bolsa fuera del contenedor y otro tirándola dentro. Spots breves. Mínimos. Todos con el final de marca: hagámoslo B. El ciclo lo cerramos con un conductor que se detiene y pasa, parsimoniosa y poética, una cebra delante de su coche. La mira. Un niño, en la acera, también. Queda un mensaje escrito en la pantalla: *cuando veas un paso de cebra, párate*. Así lo hacemos B.

Funcionan excelentemente. Esto nos lanzó a atrevernos más. A meter mucha gente en la comunicación. Optamos, a partir de aquí, por esto: en toda la comunicación que hacemos siempre habrá ciudadanos no estereotipados. Llegamos, pues, a un estilo de imagen de marca. Y no la hemos, jamás, abandonado. Montamos un spot de dos muchachos que se cruzan constantemente en diferentes transportes públicos,

mientras suena un bolero encendido: *nuestro amor se perdió para siempre*. Imagen de los dos mirándose al final. Y queda en la pantalla: *qué pequeña es Barcelona cuando usas transporte público*. Firmado: *que B Barcelona*. La gráfica, en calle y periódicos, era un trazo de distancia entre Leo y Toni, entre casa y oficina... El siguiente fue un señor con coleta y panza, vestido de surf, que con su plancha corre por diferentes ambientes y espacios de Barcelona hasta lanzarse al mar, mientras aparece en pantalla *vívela B*. Continuamos la serie con unos muchachos, uno de ellos en silla de ruedas, que fantasean ante un agujero de obras. El líder sueña: *yo trabajaré en esta empresa de tecnología punta*. La cámara enfoca, después, una muchachita que juega con un aparato último. Sonríe: *sí, pero, trabajarás para mí.* Firma de marca: *B tecnología*... En todos, ciudadanos diferentes. No estereotipados. Porque Barcelona es ciudad que gusta de la innovación y la diferencia. Hay una lectura, clara, de ciudad abierta a lo plural sexual, al deporte sin musculitos, a las mujeres...

Nos encantó este ir un poco más lejos. Son los anuncios en periódicos del chico ante su lavadora o la chica ante su nevera para comunicar pisos para jóvenes, los niños con ojos alucinados y en primer plano, de cara inocente, que esperan atónitos sus nuevas escuelas, el spot del padre que llama a los abuelos para que cuiden de la niña, a quien da de comer mientras su mujer marcha al trabajo, y los abuelos le dicen que por la mañana asisten a un curso, al mediodía hacen vela y por la tarde están en reunión para...

Pero que pueden darle el email para que los avise con tiempo. La niña dice: *¿y los abuelos?* El papá, sonriente: *no están, están muy ocupados*. Impreso: *800 propuestas para la gente mayor. Estamos muy ocupados* se convirtió en el eslogan de mucha gente mayor. Lo imprimieron en sus camisetas de verano, lo usaban en conversaciones: *estamos muy ocupados*.

Vino la campaña de bibliotecas con muchachas con los codos del jersey rotos y un spot, para mí, entrañable: un muchacho alucinado por su chica la mira boquiabierto en el bar y le repite una y otra vez: *eres lo más*. La chica observa. Y le suelta, en primer plano: *¿qué quieres decirme con que soy lo más? ¿Que cuando estás conmigo tu corazón late, tu pulso se acelera y deseas que este momento no se termine jamás?* El muchacho, asombrado, suspira: *lo más*. Y una voz susurra: *trescientas cincuenta bibliotecas públicas para que jamás te quedes sin palabras*. Puro Shakespeare. Una última –podríamos seguir y seguir– campaña de marca: por las fiestas de la ciudad, la inundamos con caras de ciudadanos de todas las edades y colores con la B pintada en el rostro, en primeros planos. Los ciudadanos lo hacen B. Estamos B. Son, pues, la marca.

En la tele, un spot muestra un padre, con un amigo, que se dirigen a ver al recién nacido. El amigo le dice: *hay muchos, ¿cuál es?* El papa le responde: *el que sonríe.* Primer plano: niño con la <u>B</u> pintada en la cara, feliz. Primer plano del amigo mirando al padre por primera vez: él también lleva la <u>B</u> pintada en la cara, encantado. Queda, en la pantalla, *fans de Barcelona,* después de una sonrisa cómplice.

Y seguimos. En comunicación de marca no se puede parar. Seguimos desde los resultados, desde la creatividad, desde el atrevimiento. Porque comunicar marca es comunicar valor que funda y mantiene ciudad de ciudadanía activa, implicada. Actual y futura. Seguimos comunicando *hagámoslo <u>B</u>* siempre con gente. Jamás con calles desiertas, edificios vacíos…
Y va <u>B</u>: los resultados son óptimos. Cada campaña se mide. Con precisión. Se evalúa. Sin excusas.
En la última, habitantes de muchas ciudades del mundo quieren vivir en otra ciudad. Algunos, en Barcelona. Pero el muchacho último no quiere vivir en ninguna otra ciudad: *¡quiero vivir en Barcelona!* Y sabe los porqués.

Marca y submarcas.
En los grandes municipios –como las grandes empresas y asociaciones– lo importante es acordar una comunicación común, corporativa: de marca.
En el municipio de Barcelona tenemos una larga y óptima tradición de descentralización. Real. Potente. Esta descentralización política y administrativa, desde los primeros años ochenta, en comunicación ha funcionado: los distritos, sectores y departamentos siempre han tenido la comunicación como el instrumento de motivación y contacto con los ciudadanos.
Al dar el salto de marca, optamos por no imponerla: por convencer a cada organismo, descentralizado o autónomo, de sus ventajas. Paulatinamente –con algunas reticencias– todos se sumaron a la marca. ¿Submarcas, pues? En lo público nos olvidamos de ellas. Seguimos, en esto también, la tradición de las mejores grandes marcas.

Frecuencia, frecuencia y frecuencia.
Tenemos marca. Hay un elemento, estratégico, imprescindible, para que la marca marque a los ciudadanos, se convierta en marca de ciudad. Valorada. Cómplice. Espléndida. Supercomprendida. Espléndidamente valorada. Querida. Es la frecuencia.
Comunicación es más que valor óptimo, diseño fantástico, imágenes coherentes. Comunicación es, hoy especialmente, frecuencia. Sin frecuencia no hay comunicación municipal: presencia en las casas de los ciudadanos, en la ciudad… Constante.
Frecuencia para sostener e incrementar ciudadanos asociados: que formen parte de la organización municipal que, así, se confunde con la ciudad.
Para crear y sostener ciudad de ciudadanos: con ciudadanía cívica, cooperante, abierta a la casa común. Democrática. Siempre en diálogo.
Pasqual Maragall, el alcalde con quien empezó la comunicación corporativa en Barcelona, logró con su liderazgo, con su comunicación, esta confusión de marca: Ayuntamiento y Barcelona, trabajadores municipales / políticos y ciudadanía, nos mestizamos, nos confundimos, formamos un equipo de primera -un *team*- para la Barcelona que soñamos. Y construimos. Y logramos. Y vivimos.
Frecuencia significa, para nosotros, presencia continua en la tele, en los principales periódicos, en las emisoras de radio más escuchadas, en la calle.... No alguna vez: constantemente. Planificadamente. Profesionalmente. Frecuencia para decirle a cada ciudadano, a toda la ciudad.
Tenemos una íntima relación. Frecuente, esperada. Nos conocemos, compartimos proyectos, una visión de la vida, la ciudad y el mundo. Acorde en lo fundamental.
Recorremos juntos un largo camino. Y fascinante: el de, constantemente, mejorar la ciudad, lograr que cada día más y más ciudadanos progresen en calidad de vida, estar donde la ciudad y sus ciudadanos están en situación más difícil... No es un camino fácil. Ni compartible a la primera: somos muchos. Y la ciudad es, siempre, diferencia. Sin embargo, vamos a recorrerlo juntos: municipio y ciudadanos. La comunicación es información vital, convincente, cooperante.
Establecemos vínculos afectivos. La razón, la información, es absolutamente necesaria. Pero no sólo. Una ciudad mejor, una ciudadanía con vidas plenas, no se construye y mantiene desde la sola razón. Es, otra vez, como el amor. Necesitamos dosis enormes de afecto: de emoción, de corazón, de confianza, de cariño, de familiaridad, de diálogo, de sentarnos juntos, de conocernos... algo que la comunicación facilita y acrecienta enormemente.
Colega profesional. Cualquier organización asociativa, cualquier empresa ética, cualquier ciudadano es, en comunicación, un colega profesional: alguien indispensable para la ciudad compartida y que queremos. Lo hemos de tratar como compañero de viaje: como un coconstructor, un activista, alguien del gran equipo múltiple para lo público.
Fuente de nuestra reputación. Cualquier ciudadano que lee, ve, siente, usa... nuestras comunicaciones, nuestros servicios, experimenta la marca municipal, debe convertirse en su líder de opinión, convencido, entusiasta. Su boca / oreja es nuestra boca / oreja.

Nos jugamos mucho. No las próximas elecciones, que ya es importante para el equipo de gobierno: nos jugamos el presente y el futuro de la ciudad, la calidad de vida de los ciudadanos, la valoración de la organización del municipio como líder, mediador relacional, para lo común. Nos jugamos el prestigio de las instituciones democráticas de proximidad que es cada municipio. Que es lo máximo.

Esto. La ciudad, los ciudadanos, crecen cuando la municipalidad crece. Pierden cuando la municipalidad pierde. Ganan cuando la municipalidad gana. Comunicamos para sumar, crecer y ganar. Siempre con ímpetu. Siempre emprendedores. Siempre en diálogo.

Con un equipo de equipos en red.

Todo esto ha sido posible porque somos un equipo de equipos. Un conjunto de trabajadores municipales, con un liderazgo relacional y para la creatividad, estimulante y proactivo, que nos lanza a innovar. A trabajar personalmente y con otros. La dirección de comunicación del Ayuntamiento de Barcelona, ubicada detrás del ábside gótico de la catedral, centra sus prioridades de trabajo en el análisis de los comportamientos y los hábitos ciudadanos, en su valoración de todo lo que el municipio hace y propone, comunicación incluida y muy en primer lugar. En el marketing como espacio para la creatividad, el conocimiento de los medios y sus posibilidades, las estrategias de comunicación o el contacto continuado con las mejores agencias de comunicación de la ciudad. En mantener viva la red de trabajo cómplice con los departamentos de los Distritos, los sectores para servicios y los organismos autónomos. En la innovación para otras propuestas en la concepción y el trabajo municipal más y más con los ciudadanos. Y en la información presencial, telefónica o por internet. Todos sumamos. La tendencia es tirar abajo cualquier asomo de frontera, de especialización cerrada. Nos encanta el riesgo. Y la eficacia. El largo plazo y la inmediatez. Disfrutamos –después de años– ante cada spot o anuncio. Y somos poco complacientes: la crítica nos mueve a no anquilosarnos. Lo hacemos, creemos, bien. Pero queremos llegar a la <u>B</u>: lo óptimo. Para estar ahí, optamos por más y más complicidad entre todos y con todos los que en Barcelona trabajan para la comunicación más actual y convincente.

Con las mejores agencias de comunicación.

Hemos optado por trabajar la comunicación municipal con las mejores agencias de Barcelona: con aquellas que reciben premios en los festivales, los que estan en la innovación última, las que arriesgan. Y lo hemos hecho no por capricho: la Barcelona que queremos y construimos, ya en primera divisón, opta por lo más actual, por lo que comunica mejor con los ciudadanos. Con estas agencias, pocas, hemos establecido una relación de familia: el dentro y fuera formamos un equipo para preparar el *briefing*, la idea de comunicación, la imagen adaptada al soporte..., que nos parece más oportuna, más acorde con nuestra marca y más adecuada para comunicar lo que nos proponemos. Las imágenes del libro lo certifican. También trabajamos con los creativos/artistas que se arriesgan, que forman parte del corazón de la Barcelona sensible, creadora de sentido...Y por los diseñadores rompedores, siempre con actitudes de frontera. Nos va, en definitiva, el riesgo.

Los resultados: lo que los ciudadanos valoran.

Los resultados de la comunicación están en la ciudad, en la valoración de los ciudadanos. En su complicidad, fiel, con la marca municipal. Trabajamos para la ciudad comunicada.

Resultados anticipados. Toda campaña de comunicación, antes de ponerla en marcha a través de los medios, la validamos con grupos de ciudadanos. Nos hemos llevado pocas sorpresas. Pero alguna ha habido, cuando abordamos temas muy candentes y con diferentes posicionamientos ciudadanos. Escuchamos, valoramos y tomamos decisiones.

Resultados post. Un tiempo después, prudente, consultamos a los ciudadanos sobre la oportunidad, la calidad/impacto y el recuerdo de cada una de las campañas. Nos preocupamos si es a valoración es inferior al 75%. Somos exigentes: sólo comunicamos cuando, además de entendernos, se establece complicidad, fidelización.

El futuro está abierto y nos apasiona.

¿Y después? Más marca. Ésta, reinventada o diferente. Y algo más: asentada la comunicación con los ciudadanos desde los medios de comunicación, el inmediato futuro está en acrecentar –sin límites– una marca más de relación directa con los ciudadanos. Una marca del tú a tú, directa: del cara a cara, de relación piel a piel. Estamos aquí también. Y, desde la marca, queremos estar con más vigor, presencia y relación. Porque la ciudad, la Barcelona que *hacemos* <u>B</u> la hacemos con todos, implicados.

Toni Puig
Asesor de Comunicación

Published by
Publicado por
Ajuntament de Barcelona
ACTAR

Graphic design
Diseño Gráfico
Ramon Prat
Montse Sagarra

Photographs
Fotografías
Oriol Rigat

Jordi Bernadó
p. 10-11, 14-15
Francesco Jodice
p. 192-193

Corrections and translations
Correcciones y traducciones
Antoni Homs
Edward Krasny

Production
Producción
Actar-Pro

Distribution
Distribución
Actar
Roca i Batlle, 2
E-08023 Barcelona
Tel +34 93 418 77 59
Fax +34 93 418 67 07
info@actar-mail.com

ISBN:
84-7609-556-2 (Ajuntament
de Barcelona)
84-95951-54-1 (Actar)

D.L. B-49.726-2003

Ajuntament de Barcelona

Director of Communication and Quality
Director de Comunicación y Calidad
Enric Casas

Director of Communication Services
and Citizen's Attention
Directora de Servicios de Comunicación
y Atención al Ciudadano
Marta Continente

Head of the Department of Image and
Publishing Production
Responsable Departamento
de Imagen y Producción Editorial
José Pérez Freijo

Editorial Head
Responsable Editorial
Marta Passola

Marketing director
Director de Marketing
Josep Pardo

Consultant and network
Asesoramiento y red
Toni Puig
Rosa Pueyo

Communication team
and Municipal Marketing
Equipo de Comunicación
y Marketing Municipal
**Josep Iserte, Francesc Navarro,
Imma Estada, Carmen Laguna,
Pilar Martínez**

Technical Secretary
Secretaría Técnica
**Vicky Climent, Mercè Pastor,
Montse Señoron,**

Ajuntament de Barcelona
Passeig de la Zona Franca, 60
08038 Barcelona
tel. 93 402 31 31
www.bcn.es/publicacions

Acknowledgements
Agradecimientos
Cirici
Clase
Imagina
mt©
Nazario
Peret
Publicis Casadevall Pedreño & PRG, S.A.
S.C.P.F.
Tàndem Campmany Guasch DDB S.A.
TBWA

We would like to thank the contributions
from agencies, offices, producers, pro-
fessionals and people who have collabo-
rated in this city's communication, which
have made this book possible.

Queremos agradecer las aportaciones
que han hecho las agencias, estudios,
productores, profesionales y personas
que han colaborado en la comunicación
de esta ciudad, las cuales han hecho
posible este libro.

Acknowledgements
Agradecimientos
Sixis
Anna Tetas
Lídia Gilabert
Willy Nuez
Anna Anglada
FAD

Ajuntament de Barcelona